COSTA RICA

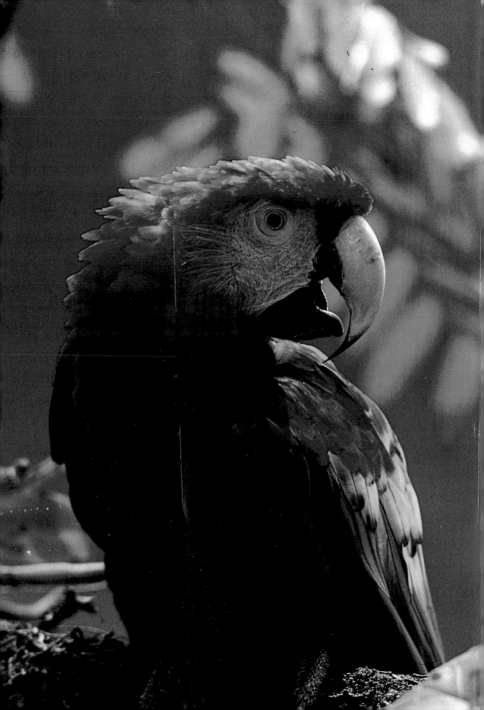

COSTA RICA

JOSÉ MANUEL RUBIO RECIO

ANAYA

Biblioteca
IBEROAMERICANA

BIBLIOTECA IBEROAMERICANA

Editor: Germán Sánchez Ruipérez
Director ejecutivo: Antonio Roche
Director de producción: José Luis Navarro
Director de edición literaria: Enrique Posse
Director de edición gráfica: Pedro Pardo
Jefe de fabricación: Pablo Marqueta

Equipo editorial: Alberto Jiménez, Hipólito Remondo,
 Katyna Henríquez, Mª Angeles Andrés
Editores gráficos: Manuel González, Jorge Montoro,
 Teresa Avellanosa, Mirta Sessarego (pies de fotos)
Documentación gráfica: Fernando Muñoz, Cristina Segura,
 Teresa López
Maquetación: Manuel Franch, Pablo Rico
Cartografía: Andrés Sánchez
Producción: Antonio Mora, César Encinas

Diseño de cubierta: Roberto Turégano

Asesor editorial: Enzo Angelucci

Coordinación científica: Manuel Lucena Salmoral
 José Manuel Rubio Recio
 Juan Vilà Valentí

Fotografías: **Banco de la Imagen:** 66. **Contifoto:** 103. **J. García Mochales:** 52,
59, 61, 88. **Incafo:** cubierta, 2, 8-9, 34, 49. **A. Martínez:** 55, 109.
C. Morató: 6, 11, 12, 16, 17, 18 (sup. e inf.), 19, 21, 22, 24-25, 27, 29, 31, 33,
37, 38, 39, 40, 41, 43, 45, 46 (sup. e inf.), 47, 48, 50, 53, 56-57, 60 (sup. e inf.),
63, 65, 68, 69, 70, 71, 72-73, 74, 76, 78-79, 80, 81, 83, 89, 90, 92, 93, 95, 96,
101, 105, 107, 112, 113, 115, 116, 117, 118, 119, 120 (sup. e inf.), 121, 123.
R. Recio: 26, 64, 98. **Zardoya:** 87.

I.S.B.N.: 84-207-2953-1 (colección)
I.S.B.N.: 84-207-3227-3 (este volumen)
Depósito legal: M 28180/89
Impreso en España - Printed in Spain
Fotocomposición: M. T., S. A.
Fotomecánica: Datacolor
Impresión: Grafur, S. A.
Encuadernación: Larmor, S. A.

Introducción

Costa Rica es una de las pequeñas naciones de América Central, cuyo carácter más relevante es el de su estabilidad sociopolítica, mantenida a lo largo de su historia.

Como los restantes países centroamericanos, se articula entre el Pacífico y el Caribe, con la separación de una cadena montañosa orlada de volcanes, que divide al país en regiones de diferente carácter y supone un obstáculo que frena el desarrollo por dificultar las comunicaciones.

Poco poblado y con débiles minorías, su población se aglutinó siempre en la zona llamada del Valle Central, donde se concentra la mayor parte de la población, la actividad económica y el Gobierno. El hallarse emplazada sobre los 1.000 metros de altitud le hace gozar de un clima sin los excesos del trópico, en el que la agricultura y la ganadería se desenvuelven con facilidad.

El país carece de recursos energéticos y mineros importantes, lo que le ha hecho volcarse en las actividades rurales, en torno a las cuales gira la economía nacional. Café, bananos, caña de azúcar, cacao y ganado mayor son sus productos básicos.

Pero todo ello requería una buena red de comunicaciones y los adecuados terminales portuarios, y eso se ha conseguido sólo en las últimas décadas. El Valle Central tiene más cerca el Pacífico y allí surgió el puerto de Puntarenas. La vertiente pacífica, con un clima más favorable, ha sido la elegida para la construcción de la carretera Panamericana, y la colonización y el desarrollo han actuado en ella preferentemente. La vertiente del Caribe, de clima más hostil, por ser cálido y húmedo, se ha desarrollado menos. Pero por el Caribe tenía que salir o entrar mayor volumen de tráfico que por el Pacífico, y allí surgió el puerto de Limón, unido por ferrocarril con el Valle Central. Sobre ese eje y el de la Panamericana se organiza el país.

País con un alto nivel cultural, aunque sólo cuenta con sus recursos agropecuarios, los cuales difícilmente permiten una capitalización capaz de desarrollar a gran escala otros sectores productivos, situación que genera dependencias financieras y tecnológicas.

Los llamativos colores de aves (pág. 2), selvas y flores tropicales y la perduración de tradiciones coloniales, como la «Fiesta del Boyero» (pág. 6), conforman el atractivo entorno físico y cultural costarricense.

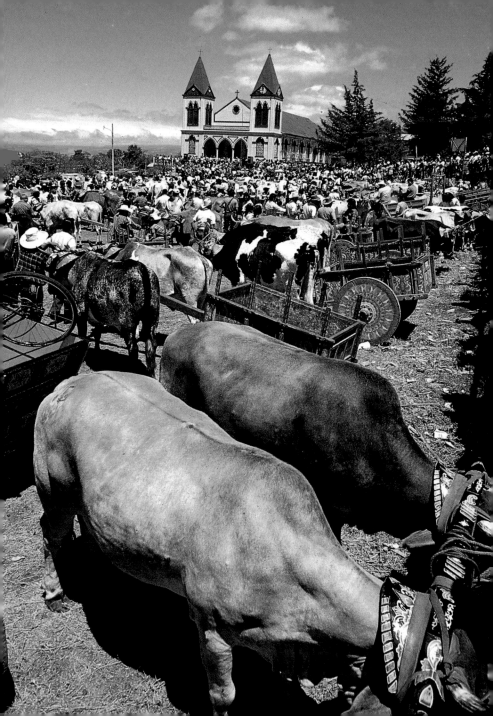

I
El país y su historia

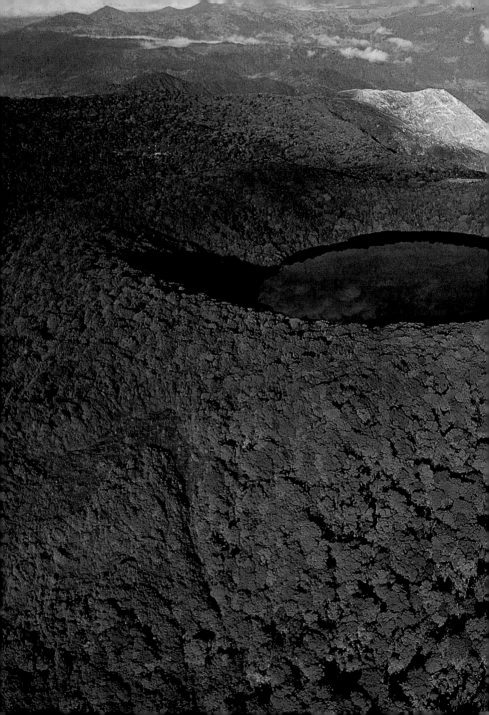

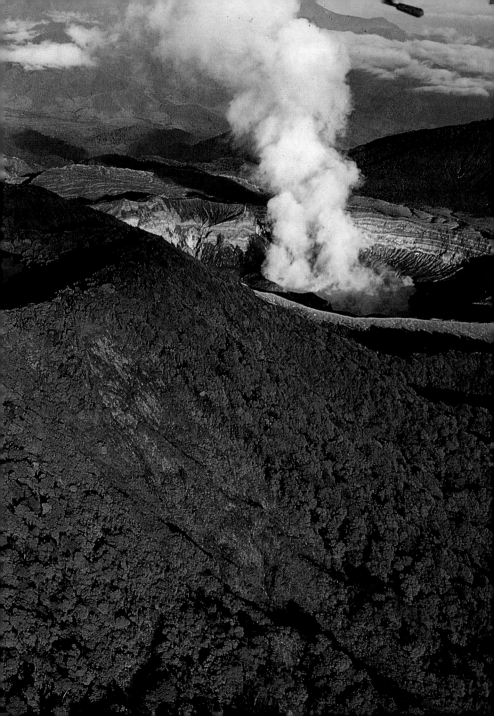

1. En el istmo de dos Américas

En el istmo centroamericano, donde uno esperaría encontrar un solo país, se encuentran seis pequeñas naciones. Una de ellas, no de las mayores, es Costa Rica, que se halla entre Nicaragua, al nor-noroeste, y Panamá, al sur-sureste.

El papel ístmico de toda Centroamérica, como nexo entre América del Norte y América del Sur, hay que resaltarlo al hablar de cualquiera de los países que se asientan en ella. Como istmo es un puente, que en la cronología geológica faltó desde finales de la Era Secundaria hasta casi el final de la Terciaria. Sin saber esto no podremos comprender la fisonomía y las peculiaridades de su fauna y de su flora, así como las de los dos continentes a los que une. Pero el papel de puente, ya en los tiempos prehistóricos e históricos, es también condicionador del poblamiento humano y de la vida pasada y presente. Por otro lado, este carácter ístmico facilita la comunicación entre los dos océanos mayores de la Tierra, y los países que se asoman a ambos, al ser pequeños, se benefician de las rutas y la vida económica de los dos ámbitos.

Costa Rica tiene una extensión de poco más de 51.000 km². Sólo 10.000 más que Suiza, y la décima parte que España.

El utilizar como referencia a ese pequeño país europeo es usual al hablar de Costa Rica, porque, con frecuencia, se la ha llamado la «Suiza centroamericana», en razón de que constituye una isla de estabilidad democrática en el conjunto de los países del Caribe o del istmo, que no se caracterizan precisamente por ese talante. Y quizá también porque su vida se ha organizado apoyándose en el Valle Central, a más de 1.000 m de altitud, y en el sopié de la cordillera que vertebra toda el área.

Como hemos apuntado, el país está instalado entre las costas del mar Caribe y las del océano Pacífico, que configuran los dos lados grandes de un rectángulo, orientado del noroeste al sureste, con los lados pequeños apoyándose en Nicaragua, por el norte, y en Panamá, por el sur.

El dibujo de las costas caribeñas y pacíficas es muy diferente. La caribeña se muestra como una sucesión de arcos cóncavos de amplio radio, que la hacen sensiblemente rectilínea, mientras que la pacífica está articulada por una serie de penínsulas, como las de Nicoya y de Osa, que multiplican su longitud y facilitan notables abrigos naturales.

El paralelo de los 10° norte atraviesa al país por su centro. Estamos,

Derecha, playa de la isla de Tortuga, golfo de Nicoya. Costa Rica cuenta con suaves playas sobre ambos océanos, además de numerosos volcanes, que han sido declarados parques nacionales. El más espectacular es el de Poás (págs. 8-9), en cuyos cráteres la lluvia ha formado dos manifestaciones lacustres; la laguna Botos, la mayor, pertenece al cráter antiguo y presenta sus vertientes cubiertas de bosques.

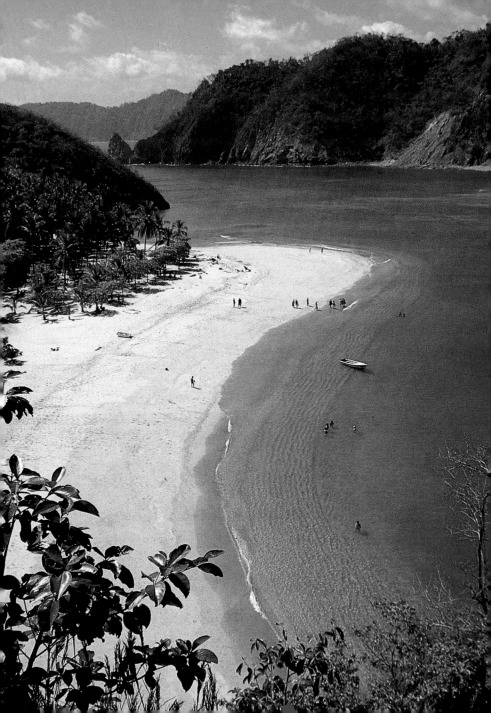

pues, saliendo del mundo ecuatorial pero aún podemos hablar de hallarnos en latitudes equinocciales. El sol saldrá y se pondrá durante todo el año siempre próximo a las seis de la mañana y las seis de la tarde, respectivamente.

Una serie de alineaciones montañosas separan al mundo caribeño del Pacífico, y en su caída hacia ambos mares no deja muchos espacios susceptibles de utilización. Al mismo tiempo, constituye un obstáculo importante para la comunicación entre ambos mundos.

Pese al nombre nacional, que se consolidó y se mantiene (Costa Rica), la realidad, en cuanto a lo que se considera tradicionalmente como riqueza, no responde a él, porque su suelo no contiene ni metales preciosos en cantidad que lo justifique, ni el oro negro que más modernamente puede substituirlos. Pequeños filones de oro animaron ligeramente la vida económica del país, pero en una época en la que ya el nombre estaba acuñado, y pronto entraron en crisis. Su riqueza ha sido y es la del trabajo en actividades primarias, la de haberse dotado de un patrimonio cultural y formativo, ampliamente difundido a la mayoría de las capas sociales, y la de haber creado unas instituciones políticas de corte democrático que tienden a respetarse.

Contestemos a continuación a las preguntas de cómo se configuró la nacionalidad costarricense y qué fuerzas actuaron para ello

Desde las embarcaciones, por los canales del Tortuguero (abajo), se aprecia la selva secundaria costarricense, donde la vegetación es densa, la fauna abundante y los suelos tan pantanosos que su tránsito por tierra resulta difícil.

2. Costa Rica, un territorio marginal y marginado

Como casi toda América, Costa Rica guarda un abundante patrimonio artístico precolombino, que los arqueólogos van sacando a la luz. La interpretación de lo hallado hasta hoy parece poner de relieve que, en el área que abarca el país, no existen muestras de grandes sistemas socioeconómicos como los de México o los Andes, y sí, en cambio, de agrupaciones tribales que, alternativamente, recibieron influencias de las grandes civilizaciones del norte o del sur. Y ésa era la situación con la que se encontraron los conquistadores españoles a su llegada.

Los etnohistoriadores individualizan tres grandes grupos culturales en el suelo costarricense. Las tribus de la vertiente pacífica, que se asentaban sobre las que hoy son provincias de Guanacaste y Nicoya, a las que se las llama del Pacífico norte; las del Pacífico sur o región de la llanura de Diquis; y las de la vertiente atlántica.

Los orígenes de los dos grupos del Pacífico parecen estar relacionados con las culturas del mundo andino, mientras que los de la vertiente atlántica enlazan con las amazónicas. Pero ello no obsta para que se les superpongan elementos del norte.

Entre los tres grupos existieron todo tipo de relaciones: desde las belicosas hasta las comerciales. Fueron permeables, y se trasvasaron rasgos culturales, pero sin perder su propia identidad. En la literatura etnológica o antropológica nos podemos encontrar con que a cada uno de estos grupos se les da nombre: chorotega a los del Pacífico norte, brunca a los del Pacífico sur; pero ello es una generalización inadecuada, ya que esos nombres, que fueron los recogidos por los cronistas españoles de los primeros tiempos de la conquista, sólo respondían a la nominación de la tribu con la que se toparon y nunca a la del conjunto.

Respecto a la forma de vida de los habitantes de estas tribus, parece que todas ellas tenían unas fuentes de aprovisionamiento y una economía bastante diversificadas: pequeña agricultura, recolección, caza, animales domésticos y pesca. Pero, eso sí, era una economía de autoabastecimiento familiar, en la que los intercambios eran secundarios y ocasionales.

La presencia de pequeñas figurillas de oro en sus ornamentos hizo concebir esperanzas de riqueza de ese metal, en aquel territorio, a los primeros conquistadores. Y quizá resida en la citada circunstancia el origen temprano del nombre de Costa Rica, al que luego no respondió.

Se estima que el conjunto indígena que allí vivía sumaría una población de unos 25.000 individuos, que con el tiempo ha visto reducir su número notablemente. En la actualidad, esta población vive marginada y relegada en su mayor parte a los terrenos hostiles de la vertiente atlántica de la cordillera de Talamanca.

Posiblemente, el almirante Colón, en su cuarto viaje, tocó las costas de Costa Rica, pero no hizo ninguna penetración hacia el interior. El asentamiento en el istmo se realizó sobre los terrenos que hoy son Panamá, en lo que se llamó territorio de Veragua, asignándosele a la familia Colón y Castilla del Oro.

La primera ciudad que allí se fundó fue Santa María de la Antigua del Darién, en el golfo de Urabá, que es desde donde Balboa llegaría al Pacífico en 1513.

Las cordilleras que configuran la columna vertebral costarricense se alinean sensiblemente en la misma dirección, de noroeste a sureste. Hay en ellas varios picos volcánicos con actividad intermitente. El corazón de Costa Rica es el Valle Central, espacio intermontano dividido en varias subcuencas. Los ríos son cortos, pero de caudales medios aceptables; el mayor es el Grande de Terraba.

Nombre oficial	República de Costa Rica
Capital	San José
Población (hab.)	2.500.000
Extensión (km²)	51.000
Principales ciudades	Limón Puntarenas
Moneda	Colón

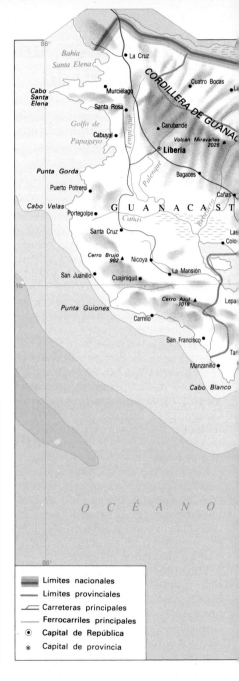

Límites nacionales
Límites provinciales
Carreteras principales
Ferrocarriles principales
⊙ Capital de República
⊚ Capital de provincia

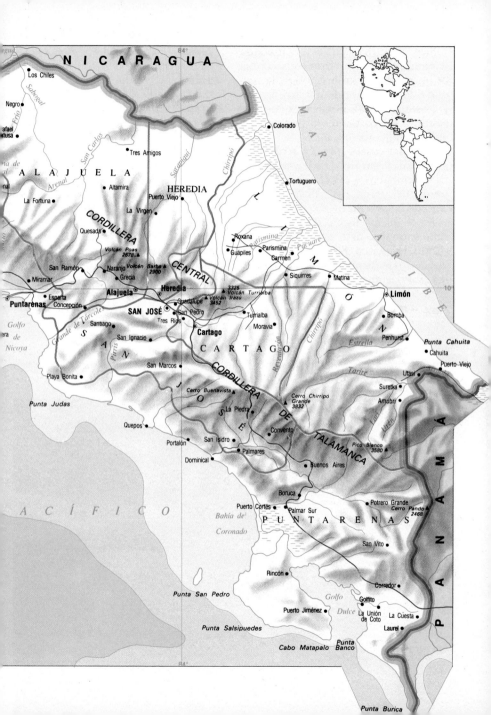

Seis años más tarde fue fundada Panamá, que se convirtió en la cabeza de puente de la exploración de la costa del Pacífico. Desde allí arrancaron J. Castañeda y H. Ponce de León, llegando a las costas de la península y golfo de Nicoya.

A dichas costas volvió a arribar, en 1523, Gil González Dávila, pero éste ya desembarcó y penetró hacia el interior del territorio, alcanzando el lago de Nicaragua.

En la misma fecha, pero con fines fundacionales, hizo un recorrido parecido Francisco Fernández de Córdoba, enviado por Pedrarias. Funda los establecimientos de Bruselas, en el golfo de Nicoya, y Granada y León algo al interior.

Desde Granada, en 1539, se explora el río emisario del entonces llamado mar Dulce, que no es sino el ya citado lago de Nicaragua, y se llega con sus aguas al mar Caribe. Se le denominó río San Juan, que hoy separa Costa Rica de Nicaragua.

Se había contorneado un espacio ístmico, y es entonces cuando, todavía en el mismo año de 1539, se encomienda a H. Sánchez de Badajoz que «pase a la *costa rica*, para ver de dominar ese territorio».

Inmediatamente comenzaron los problemas administrativos y territoriales, porque el territorio de Veragua, al que la familia Colón renunciaría poco después, y el de «costa rica» —aún con minúscula— se solapaban.

El patrimonio arqueológico revela la influencia de las grandes civilizaciones precolombinas del norte y del sur. En las fotos, dos piezas precolombinas del Museo Nacional, una de ellas en manos de la restauradora.

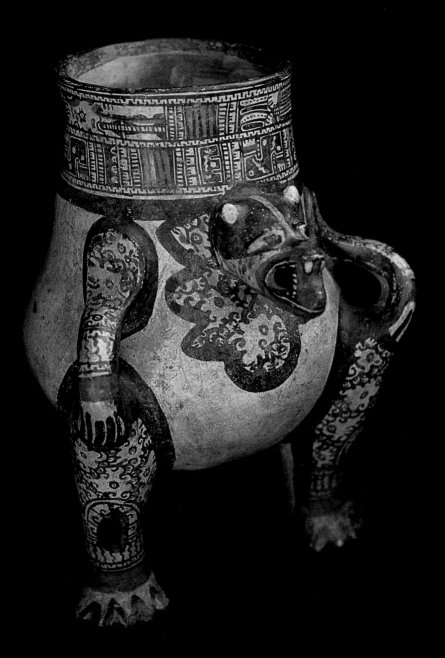

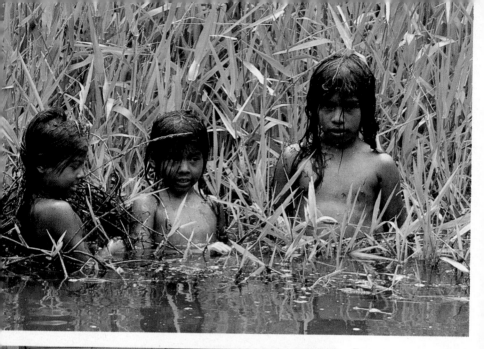

Por su característica ístmica, el país de Costa Rica sirvió de puente para el entrecruzamiento de pueblos indígenas; en la vertiente pacífica tuvo mayor influjo la cultura andina, mientras que en la atlántica ejerció más influencia la cultura amazónica, siempre mezcladas con elementos culturales precolombinos del norte. Grupo de niños bri-bri en Talamanca (arriba), ceramista de Guaitil (izquierda) e indígena malekú palenque de Margarita (derecha).

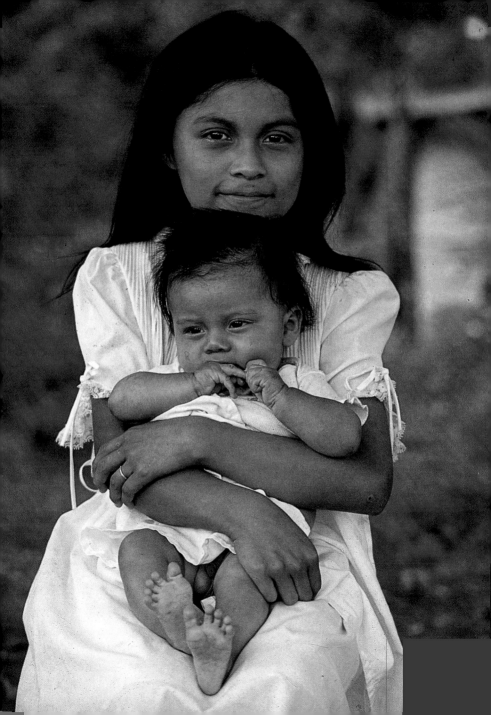

Con el fin de deslindar Veragua de los territorios más norteños, en 1540 se organizó la expedición de Diego Gutiérrez, cuya finalidad era tomar posesión del territorio entre el río San Juan y el de Veragua, zona a la que se denomina Cartago y Costa Rica.

La expedición fracasó, y el espacio costarricense siguió en manos de sus primitivos pobladores, sin colonizar.

Sí había, en cambio, colonias permanentes ya en lo que hoy es Nicaragua. Y es desde allí desde donde comienzan a partir las expediciones que, por fin, iniciarán la colonización que, con diferentes alternativas, configurará Costa Rica.

Primero fueron el padre Estrada y Juan de Carvallón, quienes llegaron a alcanzar la región que se llamaría el Valle Central, pero sin establecerse. Su labor facilitó, sin embargo, el éxito del colonizador al que se considera el verdadero fundador de Costa Rica: Vázquez de Coronado.

Es él quien establece la ciudad de Cartago y recorre con sus huestes el territorio sur hasta el Pacífico, cruza después hasta el Caribe y retorna a Cartago.

La consolidación de su esfuerzo colonizador la busca en España, adonde regresa, y efectivamente se le nombra gobernador y adelantado. Pero esos poderes no los llegó a ejercer, porque al volver hacia América naufraga y muere.

Le sustituyó Perafán de Rivera, que afirma lo logrado por su predecesor, fundando la ciudad que hoy se llama Esparza.

En el año 1575 se puede considerar que Cartago ejerce su autoridad sobre el territorio pacificado del Valle Central, y la situación se mantendrá con pocas modificaciones hasta llegar al siglo XVII. Sabemos, por ejemplo, que Diego de Antiedo y Chirinos, gobernador de Costa Rica en el año 1579, tiene poderes reales para otorgar títulos de propiedad de la tierra, lo que indudablemente contribuía a la consolidación de la situación colonial y a la fijación de una población estable, que podía echar raíces a través de la posesión de tierras. La región, por entonces, tenía categoría de provincia, dependiente de la Capitanía General de Guatemala.

La vida en aquellos tiempos no era nada fácil. Sobre todo, porque ninguna riqueza propiciaba la relación comercial con la metrópoli. Los colonos solamente contaban con los logros de su esfuerzo personal, sin casi poder disponer de intercambios. La economía de autoabastecimiento era la tónica general.

En las tierras altas del Valle Central se podía practicar, como así se viene haciendo, una agricultura de subsistencia parecida a la de España, pero en las tierras bajas ello no era posible; cuando el clima lo permitía, como ocurre hacia Guanacaste y Nicoya, la opción fue la práctica de una ganadería extensiva, con un mínimo aprovechamiento, puesto que la carne debía ser consumida de inmediato y, en el mejor de los casos, sólo se podía comerciar con el cuero o el sebo, o con las reses en vivo, si bien faltaba demanda.

Pero un cambio de situación se produce cuando en Panamá, por la necesidad de transportar las riquezas que llegaban del Perú, de la costa pacífica a la atlántica, se precisan ani-

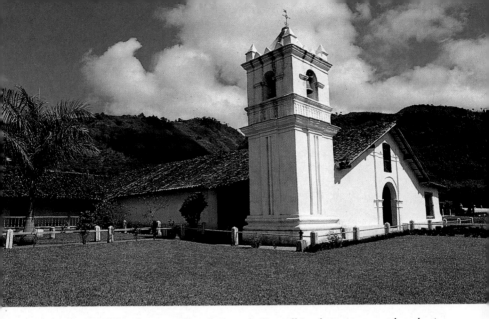

Las expediciones del padre Estrada y de Juan de Carvallón abrieron paso a la colonización realizada por Vázquez Coronado, quien fundó la primera ciudad del país, Cartago, en el Valle Central, territorio del cual fue el centro urbano más importante hasta el siglo XVII. Arriba, iglesia colonial del valle de Orosí.

males de tiro o de carga para realizarlo. Desde Honduras, Nicaragua y Costa Rica se comienza a cubrir esta demanda; el trasiego de bestias da pie a que se combine con algún otro.

Costa Rica, en este tráfico, ocupó una situación inmejorable, y de él se benefició en diveros sentidos; sobre todo, sirvió de estímulo para la creación de un tipo de explotación que tiene sus orígenes en esa época colonial: la hacienda ganadera.

Paralelamente, la necesidad de relación con el mundo del Caribe había hecho surgir un pequeño puerto, el de Matina, en aquella costa. Y mediado el siglo XVII, la demanda de un producto tropical, el cacao, dinamizó, bajo el control de Cartago como capital estatuida, la vida en esa otra región. Los logros en ese terreno no duraron mucho, ya que la competencia de otras áreas de producción arruinó a las costarricenses, cuya economía languideció a principios del siglo XVIII.

Comenzó entonces el auge de las plantaciones de tabaco, auspiciadas por el monarca Carlos III, que se instalaron en los alrededores de la que hoy es capital del país, San José. En la entonces pequeña villa se construyó la factoría de tabacos y, al calor de dicha actividad, aquel pequeño núcleo de población comenzó a crecer y a cobrar importancia.

Se iban dibujando, así, varias áreas territoriales, con formas de vida diferentes: el noroeste, el Valle Central y

21

la costa atlántica y la caribeña. Pero ninguna circunstancia excepcional se daba para que Costa Rica, haciendo honor a su nombre, se convirtiese en otro de los grandes emporios coloniales españoles.

Es más, el hecho de no generar riquezas canalizables hacia la metrópoli hacía que no fuese capaz de sufragar sus costos administrativos, lo que la hacía depender, en primera instancia, de Nicaragua, y, en segunda, de la Capitanía General de Guatemala. Incluso Nicoya tenía una vida independiente de Costa Rica, pues era una alcaldía o corregimiento, més ligada a Nicaragua que al Valle Central y a Cartago.

La lejanía del centro de mando de la Capitanía y la carencia productos para comerciar con España imprimieron un ritmo lento al desarrollo cos-

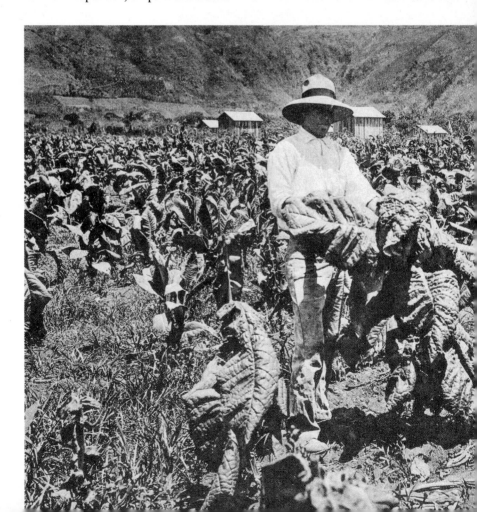

tarricense, pero, evidentemente, lo que se llegaba a hacer se hacía con ciertos visos de estabilidad, aunque nunca será fácil precisar cuáles fueron las verdaderas causas de que Costa Rica haya obtenido un *status* sociopolítico que no han alcanzado otras repúblicas centroamericanas.

Un hecho importante que se produce a lo largo del siglo XVIII es que la población, que en general vivía dispersa, empieza a agruparse en pequeñas villas. Es entonces cuando surgen Heredia, Alajuela, Tres Ríos y Escazú, entre otras, dentro del Valle Central; y Bagaces, Las Cañas, Liberia —que entonces se llamó Guanacaste— y Santa Cruz, en el noroeste.

La población estaba vinculada a la tierra con diferentes esquemas organizativos. En el noroeste dominaban los sistemas de las haciendas ganade-

Todavía hoy existe, sobre todo en Guanacaste, una cultura tradicional, de raigambre rural, en torno a la cría del ganado caballar; la imagen de las páginas 24-25, una fiesta en Liberia con sabaneros, da buena fe de ello. Las plantaciones de tabaco (izquierda) comenzaron en el siglo XVIII con el monarca español Carlos III; posteriormente, en el siglo XIX, fueron sustituidas por el café.

23

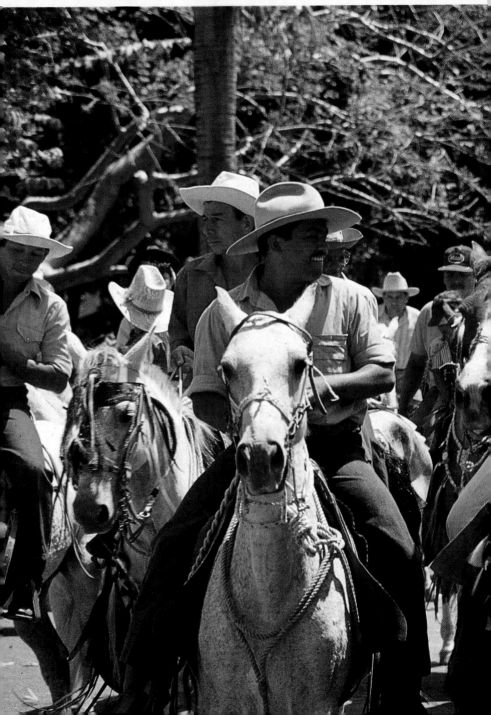

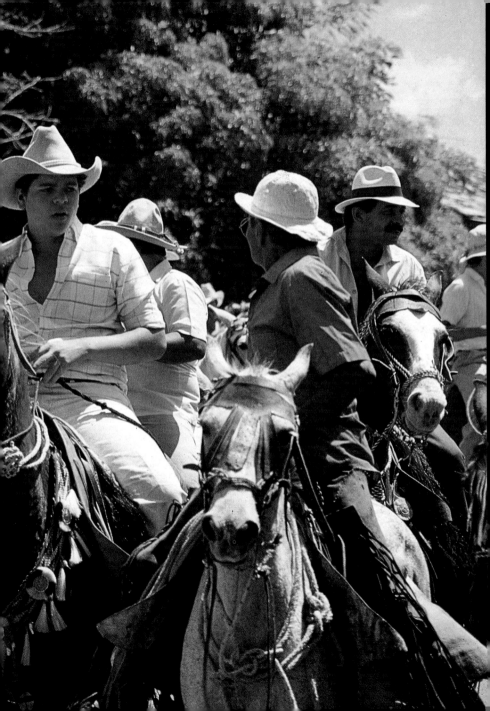

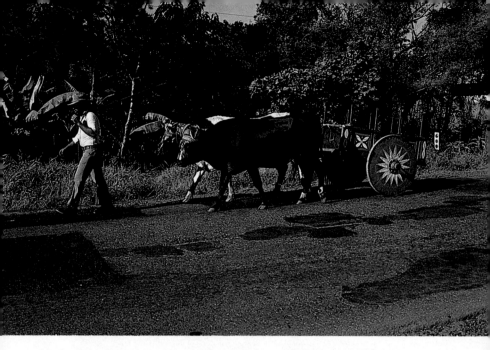

Arriba, la tradicional carreta «tica». Al fondo aparece un cafetal bajo árboles de sombra y algún banano. La producción del café ha aumentado considerablemente en los últimos años, debido a la existencia de nuevas plantaciones y también a la mejora de los métodos de cultivo.

ras, y en el resto había plantaciones, o menudeaban las pequeñas propiedades de autoabastecimiento que se denominan chacras. El clima tropical cálido, con estación seca, favorecía a las primeras; el tropical más o menos húmedo y cálido, a las plantaciones; mientras que las chacras tendían a instalarse en las laderas altas, frescas y fértiles de las vertientes volcánicas de las sierras que enmarcan el Valle Central.

La importancia del Valle Central se va consolidando a lo largo de la etapa colonial; buena prueba de ello es que, a comienzos del siglo XIX, bastante más de las tres cuartas partes de la población total del país se concentraba en el Valle Central.

Tanto el relativo poco peso de la población indígena como su falta de cohesión facilitaron que se consolidase la población blanca y que se produjese un proceso de mestizaje con dominio de la cultura, que no de la sangre, española.

Si, efectivamente, hubo una élite blanca que trató de mantener la pureza de sangre, no es menos cierto que el grupo criollo fue siempre grande, y que la distancia entre ambos grupos no llegó nunca a plantear problemas, porque, de una manera u otra, todos estaban ligados a la tierra.

3. Independencia sin traumas y consolidación del país

El 15 de septiembre de 1821, en la ciudad de Guatemala, se firmó un Acta de Independencia, cuando ya para esa fecha los movimientos independentistas de los grandes virreinatos tenían una larga trayectoria. Las comunidades centroamericanas, y entre ellas la costarricense, dividían sus preferencias independentistas entre el atractivo modelo de Nueva España, dirigida entonces por Itúrbide, o el de Nueva Granada, en la que mandaba Bolívar.

En noviembre de ese mismo año, una junta se hizo cargo provisionalmente del gobierno de la provincia de Costa Rica y redactó un documento llamado «Pacto social fundamental interino» o «Pacto de Concordia», que hoy se considera el primer instrumento constitucional del país. Pero dicho documento no evitó que se manifestasen las dos tendencias antagónicas antes citadas, que se polarizaron de la siguiente manera: la oligarquía de Cartago era proclive al mode

En la Hacienda de Santa Rosa (abajo), situada en el noroeste de Guanacaste, se libró en 1856 una importante batalla para el sentimiento patriótico, que allí venció las pretensiones expansionistas nicaragüenses abanderadas por el aventurero norteamericano William Walker; por eso fue declarada Parque Nacional.

lo de México, de orientación conservadora y monárquica; mientras que las gentes de San José, más progresistas, eran de tendencia republicana. No hubo acuerdo pacífico, dirimiéndose el enfrentamiento en la batalla que tuvo lugar en Ochomogo, que es el pequeño alto que separa ambos municipios, en abril de 1823, y en la que triunfaron los de San José, tomando como primera medida el traslado de la capital a su ciudad.

Pero la vinculación a Guatemala persistía. Allí había un presidente federal que estaba por encima de los jefes de Estado de cada una de las provincias como Costa Rica. Ésta había nombrado ya al primero, que fue Mora Fernández.

El federalismo duró poco, y ya durante el mando de su primer jefe de Estado, Costa Rica hubo de enfrentarse con una doble problemática: por un lado, alcanzar una estabilidad interior, apoyándola en una normativa legal que había que crear; y, por otro, defenderse de las ambiciones territoriales de los vecinos, entre los que Nicaragua resultaba el más agresivo.

Las ciudades del Valle Central cuestionaron el liderazgo de San José, que sólo se consolidó tras la llamada Guerra de la Liga y bajo la mano de Braulio Carrillo como jefe del Estado. Esto acaecía en 1835; posteriormente se fue creando un cuerpo jurídico que constituyó una base importante para la organización del país.

Con el federalismo en quiebra, siendo jefe de Estado Castro Madrid, el 31 de agosto de 1848 se proclamó la República de Costa Rica, y el que era jefe del Estado pasó a ser su primer presidente.

Mientras, a lo largo de las décadas anteriores, la producción cafetera había ido sustituyendo a la tabaquera, superándola en extensión y generando una corriente de riqueza saneada, aunque sujeta a crisis periódicas. La demanda mundial crecía año tras año, y de una manera sincrónica los sucesivos gobiernos fueron dotando al país no sólo de un cuerpo legal y administrativo, sino también de instituciones culturales, pudiendo acometer la creación de las bases de una infraestructura para el desarrollo económico, lo que se materializó en la construcción del camino que unió el Valle Central con el puerto de Puntarenas, en el Pacífico.

La hostilidad colonizadora desarrollada por Nicaragua tuvo la virtud de generar un fuerte sentimiento de identidad nacional. En realidad, el ataque de Nicaragua, que se desencadenó en marzo de 1856, estaba acaudillado por un aventurero norteamericano, William Walker, que con un grupo de filibusteros había llegado al país bajo un contrato de colonato, pero por la fuerza se convirtió en general jefe del Ejército de Nicaragua e intentó montar unos estados de corte esclavista. Contra sus designios y ambiciones, el entonces presidente de la República de Costa Rica, Juan Rafael Mora, levantó a la población, que respondió sin reservas y consiguieron derrotar a los invasores en la batalla de la Hacienda de Santa Rosa, que se hallaba en el noroeste de la provincia de Guanacaste. Desde entonces, ese lugar tiene para el país una significación especial como símbolo de afirmación patriótica; y como el espacio en el que se enmarca dicha hacienda

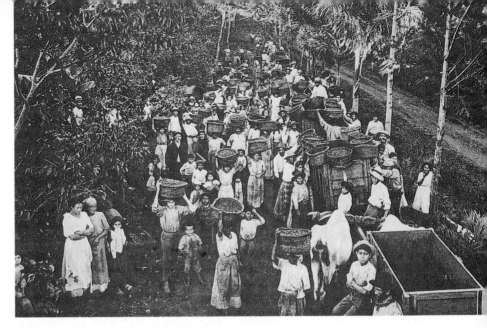

El café es, desde el siglo pasado, la riqueza nacional. Los principales cafetaleros, descendientes de las familias coloniales de abolengo españolas, han sido y son los beneficiados de su propia producción y de las cosechas de los pequeños propietarios.

posee una interesante y bien conservada muestra de vida vegetal y animal, ha sido declarado, además, parque nacional. La ofensiva costarricense penetró en territorio nicaragüense, pero una epidemia de cólera generalizada frenó las hostilidades. Se calcula que murieron algo más de 10.000 personas, de una población estimada en unas 112.000. Como el enemigo padeció la misma situación, los de Costa Rica los expulsaron al otro lado del río San Juan, y Walker, confinado en la ciudad nicaragüense de Rivas, acabó rindiéndose en mayo de 1857.

Durante los siguientes años, las fuerzas políticas cercanas al ejército triunfador dominaron un tanto omnímodamente en los gobiernos, pero las fuerzas liberales fueron poco a poco imponiendo su ley, hasta que sus esfuerzos culminaron en la redacción y aprobación de la Constitución de 1871. Y es a partir de esos años cuando se desarrolló en el país todo un proceso evolutivo de corte liberal capitalista, cuyas realizaciones enumeramos a continuación.

Se necesitaba una salida al exterior por la ruta del Caribe, que se uniera y completase a la del Pacífico. El puerto de Matina era inadecuado para esa función, y es entonces cuando se aborda la construcción del puerto de Limón. Su instalación se combinaba al mismo tiempo con el tendido de un ferrocarril que lo uniese al Valle

Central primero y a Puntarenas después. Se trataba de construir una vía interoceánica que vertebrase al país y a su economía.

Fueron capitales ingleses, como en tantos otros lugares del mundo, los que lo propiciaron, al mismo tiempo que se iniciaba el desarrollo de una nueva actividad productiva: la de las plantaciones de bananos, llevada a cabo y mantenida hasta hoy por empresas americanas como la United Fruit Company.

En una primera etapa, el ferrocarril sólo llegó desde Limón a Carrillo, en el borde este del Valle Central; pero, una vez allí, se llegaba con facilidad a cualquier punto del corazón del país. La realización total del proyecto sufrió bastantes dilaciones, y su culminación, ultimándose el enlace entre las dos costas, no llegó hasta 1910.

De todas maneras, el país se articuló, desde finales del siglo XIX, sobre ese eje de comunicaciones interoceánico, y sólo después de la Segunda Guerra Mundial, cuando se iniciaron las obras de la carretera Interamericana o Panamericana, se completará el otro eje, necesario para el mejor desarrollo del espacio costarricense.

Al comenzar el siglo, animados por la experiencia bananera, se revitali-

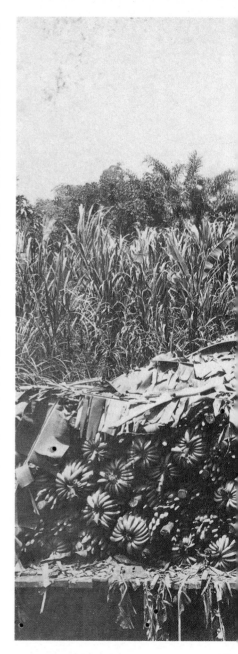

La producción de banano, segunda en importancia en la exportación, requiere amplias zonas de cultivo para hacer rentable la inversión en infraestructura: complejas instalaciones y adecuadas vías de comunicación, red de ferrocarril interior (derecha) y de enlace con los puertos.

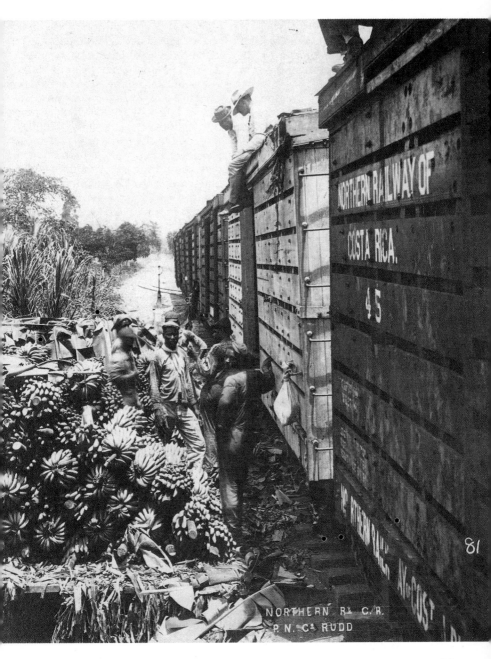

zan las plantaciones de cacao en las llanuras del Caribe, mientras que las compañías fruteras americanas crean un nuevo foco de plantaciones en la región sur-pacífica.

La contribución de esas empresas al desarrollo del país era sólo en parte directa, pues los mayores porcentajes de beneficios que obtenían no revertían en el país, pero generaban unas infraestructuras y daban trabajo.

La riqueza nacional se basó en otras plantaciones, éstas ya en manos de ciudadanos de Costa Rica: las del café. El café fue y es, en una buena parte, la verdadera riqueza nacional. En los años treinta su comercialización suponía el 70 % de los ingresos en divisas, lo que es un indicador más que suficiente de su trascendencia.

Al avanzar el siglo XX, el desarrollo económico, y más que nada el crecimiento de la población, fueron provocando la ocupación y colonización de espacios periféricos al Valle Central; mientras que, por otra parte, una población que era eminentemente rural empezó a urbanizarse, aunque el fenómeno fue, en principio, lento. El verdadero salto hacia adelante se produjo después de la Segunda Guerra Mundial y, sobre todo, en la década de los sesenta, cuando se generaliza el tráfico por carretera.

No todo el país se beneficia de ello, pues faltan muchas carreteras y subsisten espacios vacíos, aparte de las montañas. La vertiente del Caribe sólo está ocupada puntualmente; el norte, más vacío aún, y Guanacaste, por su estructura económica, que ya veremos en su momento, sigue anclada en el pasado y muy poco poblada.

Los ideales políticos de la primera Constitución se mantenían sin excesivas tensiones, y los líderes de la política, salidos de las grandes familias, respetando el liberalismo y el juego parlamentario, siguieron dotando al país de instituciones y de un envidiable sentimiento de identidad nacional. Sin embargo, existía una cierta tensión social, que dio lugar a la creación de un Partido Reformista allá por los años veinte y del Comunista en los treinta, sin que ninguno de los dos tuviera relevancia ni cristalizase en las décadas siguientes.

No obstante, la situación de privilegio de los intereses extranjeros, que habían contribuido al desarrollo del país, pero que mantenían un particularismo excesivo, fue creando malestar y tensiones, que culminaron en el movimiento revolucionario de 1948, del que saldría la Segunda República, liderada por gentes de la clase media, que promulgó la Constitución de 1949, hoy vigente.

En 1951 se creó el Partido de Liberación Nacional, que aglutinó a las gentes, más o menos progresistas, del movimiento revolucionario de 1948, frente a los que ha venido actuando políticamente una oposición, llamémosla conservadora. Y desde aquella fecha, uno y otro grupo se han turnado en el gobierno, hasta hoy.

La explotación bananera ha estado en manos de las multinacionales United Fruit (en el Pacífico), Standard Fruit y Del Monte, que exportan por Puerto Limón, en el Caribe (derecha); recientemente ha surgido una agrupación de cultivadores nacionales.

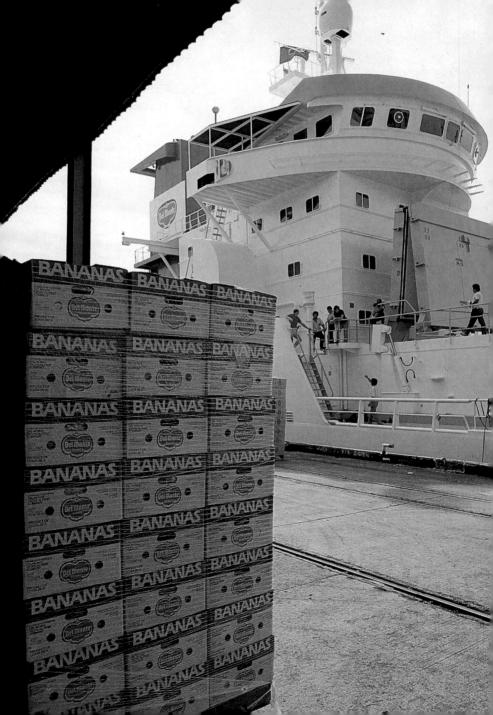

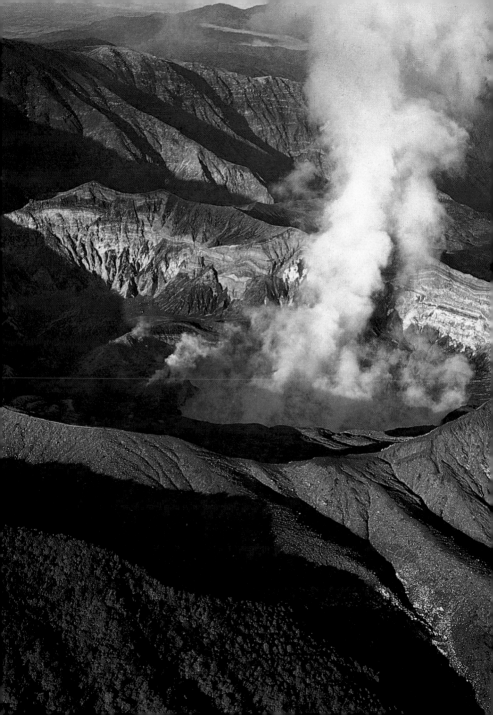

II
Geografía física

1. Cordilleras y volcanes

Atravesar Costa Rica del Caribe al Pacífico supone siempre enfrentarse con montañas más o menos altas y agrestes, que componen cordilleras que se desdoblan y multiplican, pero que se alinean sensiblemente en la misma dirección, de noroeste a sureste, formando como una gigantesca columna vertebral del país.

Frente a esta direccionalidad general, cualquiera de las cordilleras que reseñaremos presenta una topografía un tanto caótica, porque su origen no es el de una cordillera de plegamiento, sino el de una cordillera volcánica, formada a partir de los apilamientos de materiales ígneos, surgidos de muy diferentes puntos de emisión.

Evidentemente, la linealidad de las cadenas de volcanes, que es la de todo el conjunto de montañas de Centroamérica, responde a la existencia de un gran accidente cortical, que es la línea o zona de contacto de dos de las placas de la corteza terrestre; y que dan lugar, por un lado, a esta cadena montañosa y volcánica y, por otro, a la fosa pacífica mesoamericana, que va paralela a sus costas. Incluso el dibujo de las penínsulas de Nicoya y Osa, en el litoral pacífico, responde a la misma explicación.

Si partimos del noroeste, la primera alineación es la de la cordillera de Guanacaste, en la que encontramos los volcanes Orosí, Rincón de la Vieja, Miravalles, Tenorio y Arenal, de los que sólo el Miravalles alcanza los 2.000 m. En línea con ella hacia el sureste, tras un leve umbral o puerto, se extiende la cordillera Central, con los volcanes Viejo, Poás, Barba, Irazú y Turrialba, de los que tres rebasan los 2.000 m y dos los 3.000 m. Es en la vertiente suroeste de esta cordillera en la que se apoya el Valle Central, que en realidad no es un valle en el sentido tradicional de la palabra. Ocupando una posición más meridional que las dos cordilleras antedichas y paralelas a ellas, hacia el Pacífico, está la de Tilarán, cuyas cumbres sólo sobrepasan ligeramente los 1.500 m. Y, por fin, más hacia el sureste, hasta la frontera panameña, como un gigantesco lomo, está la más alta y maciza de todas las cordilleras del país, la de Talamanca, que culmina en los 3.820 m del cerro Chirripó, donde se conservan huellas patentes de glaciares cuaternarios.

La vertiente del suroeste de la cordillera de Talamanca enmarca, junto con otra de menor altura y ya muy próxima al litoral pacífico, llamada «costanera», los importantes espacios de colonización moderna del valle del General y Coto Brus.

El notable volcán Poás (pág. 34) estalló hace tiempo por una boca adventicia en su ladera norte, formando un nuevo cráter en el que se acumula el agua. Aunque su actividad es débil, produce una pequeña explosión a intervalos regulares y emite una nube de vapor. La facilidad de acceso y observación hace que sea uno de los volcanes más visitados del mundo. A la derecha, vista aérea del Cerro de la Muerte.

Las ya citadas penínsulas de Nicoya y de Osa responden en su trazado a la existencia de unos macizos montañosos de no excesiva altura, rara vez rebasan los 500 m, pero que tienen unas vertientes bastante abruptas y que enlazan muy bruscamente con las llanuras que llegan al mar.

Entre la península de Nicoya y las cordilleras de Guanacaste y de Tilarán se extiende una zona relativamente llana, que recibe su nombre del río que la surca: el Tempisque; este río desemboca en el golfo de Nicoya que configura la península homónima con la línea de costa continental.

Pero las zonas de llanuras más extensas del país son las del norte, que enlazan con las de Nicaragua, por la llamada depresión del río San Juan, y que se van estrechando hacia el sureste, hasta ser de muy pocos kilómetros cerca de la frontera con Panamá.

Tras esta presentación descriptiva tenemos un marco de referencia para ulteriores descripciones, pero sería imperdonable no dedicar unos párrafos a los volcanes que culminan estas cordilleras. No en vano el Gobierno del país ha declarado parque nacional a todos y cada uno de ellos. Tal decisión pudiera sorprender e invitar-

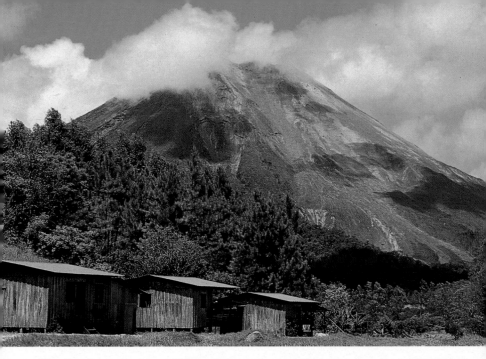

Al volcán Arenal, en la cordillera de Guanacaste, se le creía apagado —si bien emitía fumarolas—, hasta que en 1968 entró en erupción; entonces, nubes ardientes, coladas de escoria y lava arrasaron los bosques y pueblos de su ladera.

nos a preguntar por qué a todos. La contestación resulta bien sencilla. Valiéndose de una comparación, los volcanes son como los individuos de gran personalidad: todos tienen su valor e interés y ninguno es igual a otro; y, siendo posible, ¿por qué no se va a incluir a todos en la categoría de parque nacional?

El hoy volcán Arenal, por ejemplo, estaba hace veinte años considerado como un simple cono volcánico apagado, porque no se le conocía actividad ni había evidencias de que la hubiera tenido, aunque se apreciaban fumarolas en su cráter. A su cumbre llegaba el bosque, y sus faldas esta-

ban colonizadas por las gentes de los poblados de Tabacón y Pueblo Nuevo. Pues bien, en julio de 1968, el volcán se puso en erupción sin aviso previo. Nubes ardientes arrasaron aquellos pueblos, matando a ochenta personas y destruyendo toda la vegetación del cono. Las coladas de escoria y lava fluyeron —y fluyen— llegando incluso a la llanura de la base. Realmente se generaron tres cráteres, y la emisión de nubes ardientes se repitió varias veces.

La actividad del Arenal persiste al cabo de diecinueve años, y sobre el cono se cuentan no menos de treinta coladas, siendo impresionante la ra-

pidez con la que la vegetación coloniza las primeras que se emitieron.

En la misma cordillera, la de Guanacaste, el volcán Rincón de la Vieja está en actividad permanente pero débil; con periodicidad irregular se muestra más activo y violento, como ha ocurrido en 1863, 1922, 1963, 1966 y 1983, al menos. La erupción de 1966 destruyó la vegetación en un radio de 2 km, y la contaminación térmica y química de las aguas de los ríos que nacen en sus laderas exterminó la fauna de las mismas. Luego, en las faldas de este volcán se registró uno de los múltiples y curiosos fenómenos de actividad residual, o actividad menor. Los habitantes del lugar llaman a ese punto Las Pailas; allí encontramos hervideros de fango de dimensiones modestas y solfataras, que a veces dan lugar a minúsculos volcancitos de barro formados a partir de una pequeña boca que, con una periodicidad de segundos, emite partículas de barro que se van acumulando, formando el cono, como si fueran volcanes en miniatura.

A ninguno de los demás volcanes de la cordillera de Guanacaste se le conoce actividad. Sólo al pie del Miravalles hay otro foco de actividad residual, también de tipo fumarólico, que los lugareños llaman «hornillas» y que, por su potencia y continuidad de emisión de gases calientes, es obje-

El espectacular cráter del volcán Irazú, en forma de gigantesco embudo, testimonia la singular violencia con que este pico de la cordillera Central suele manifestarse de forma intermitente, causando enormes destrozos sus cenizas.

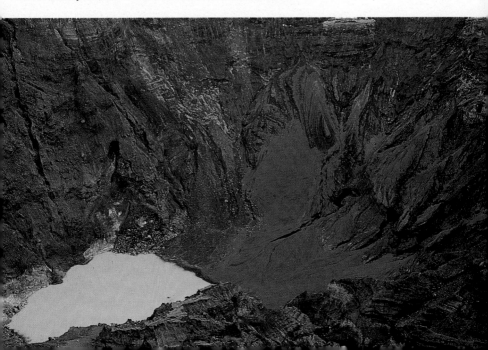

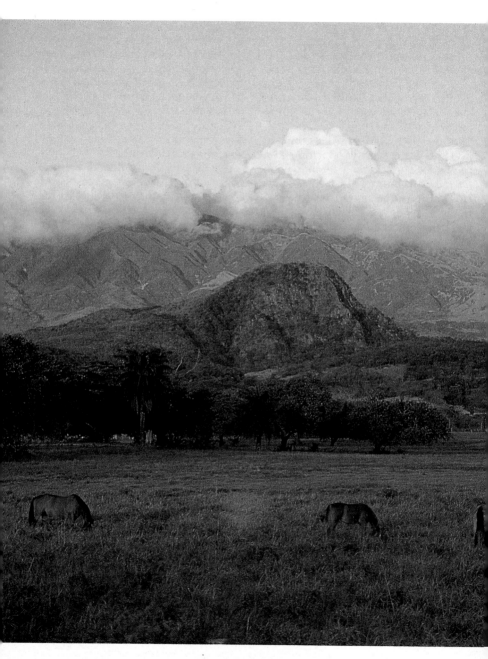

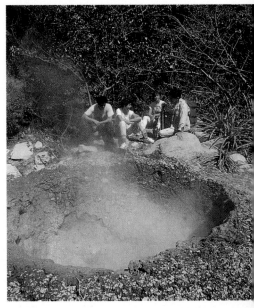

El volcán Rincón de la Vieja (izquierda), en actividad permanente aunque débil, presenta en sus faldas hervideros de fango o pequeños volcancitos (arriba) con una curiosa actividad residual. El vulcanismo costarricense pertenece al mismo acciden-te cortical centroamericano, zona de fric-ción de las dos placas oceánicas que han originado la cadena volcánica y la fosa pacífica mesoamericana.

to de estudio para la captación de energía por el Instituto Costarricense de Electricidad.

Si espectaculares son los fenómenos volcánicos citados, no menos atractivos son los cambios que se producen tras el cese de su actividad. Cuando un volcán se apaga en un país con copiosas lluvias, el cráter es el receptáculo ideal para que se formen lagos, habitualmente de una gran belleza.

La historia del volcán Poás, en la cordillera Central, ha dado lugar a que tenga dos manifestaciones lacustres de diferente signo y singular espectacularidad, máxime por su contigüidad. El Poás, a lo largo del tiempo, fue construyendo de forma intermitente un gran edificio volcánico. Tras una época de tranquilidad, en el cráter se formó la laguna Botos, y tanto las vertientes interiores como las exteriores se cubrieron de vegetación selvática, que llega hasta el mismo borde del agua. Verdaderamente, la belleza del lugar es notable.

Pero el volcán, ya hace años, volvió a entrar en actividad, y cuando lo hizo, estalló por una boca adventicia en la ladera norte, formando un nuevo cráter, separado del viejo y a ciento y pico metros por debajo de él. Se trata de una gran caldera de más de 500 m de diámetro, en cuyo fondo se acumula el agua, formando otro pequeño lago, que desaparece cuando se producen períodos de actividad violenta. Durante el resto del tiempo, en que la actividad es débil, en esa laguna de aguas grisáceo-oscuras, con intervalos de más o menos quince o veinte minutos, se produce una explosión, con emisión de una nube de vapor. La espectacularidad de todo ello y la facilidad de observación que permite convierten al Poás en uno de los volcanes más visitados del mundo y con grandes posibilidades de investigación, pues su cumbre es cómodamente accesible.

El gigante Irazú, con sus 3.432 m de altitud, tiene una actividad intermitente, y cuando entra en erupción lo hace con singular violencia. Ahora lleva unos años tranquilo, después de los dos años que duró la erupción que se inició en 1963. Durante ella emitió grandes cantidades de cenizas, que llegaron a plantear serios problemas en puntos tan alejados como San José. En las proximidades de Cartago, que está en su falda, las cenizas obstruyeron el curso alto del río Reventazón, que pasa por las afueras de la vieja capital, formando presas que, al romperse, causaron innumerables destrozos, cortando las vías de comunicación entre San José y Cartago. De esa erupción queda como testimonio un cráter, en forma de gigantesco embudo, de una gran espectacularidad.

Formando parte de la misma base que el Irazú, y hacia el Caribe, se halla el volcán Turrialba. Hay testimonios de su actividad en los siglos pasados, pero luego entró en fase de letargo, con sólo actividad residual de tipo fumarólico.

Estos verdes valles (derecha) no son los valles tradicionales, sino espacios intermontanos irregulares, que forman subcuencas en sentido noroeste-sureste. Por su serena belleza se han comparado a los paisajes suizos, de perfil acolinado.

2. Valles y llanuras

A través del bosquejo histórico se ha resaltado que el corazón de Costa Rica es el área llamada Valle Central.

En realidad, no se trata de un valle, en el sentido convencional de la palabra. Es un espacio intermontano de forma irregular, de unos 50 km de largo en el sentido oeste-este, y de 15 a 20 km de norte a sur, que se divide en varias subcuencas. La más oriental es en la que se asienta Cartago, al pie de las feraces laderas del Irazú; y en la occidental es donde están situadas, además de la capital, San José, otras de las ciudades importantes, como Alajuela y Heredia. Entre ambas hay un leve umbral que las separa: el Alto de Ochomogo.

La topografía de todo este espacio es acolinada e irregular, y accidentada por barrancos fluviales de perfiles juveniles. El que la denominación de Valle no encaje con la imagen que tenemos de ese fenómeno lo corrobora el que el Alto de Ochomogo sea una divisoria de aguas. Ambas subcuencas del Valle Central son la cabecera, en abanico, de unos ríos que, en un caso, vierten al Caribe y, en otro, al Pacífico. Los de la cuenca de Cartago, a través del río Reventazón, lo hacen al primero, y los de la de San José, formando el río Grande de Tárcoles, hacia el segundo.

El verdadero atractivo de este espacio es el climático, porque debido a

su altitud, los caracteres cuasi ecuatoriales de las zonas bajas se suavizan notablemente. Todo el Valle Central está por encima de los 800 m, lo que hace que las temperaturas no sean excesivas en ningún momento.

Los dos hechos, topografía suave y clima no opresivo, con lluvias estacionales suficientes, fueron y son los caracteres que favorecieron su colonización y han seguido atrayendo a las gentes, porque ningún otro punto del país ofrece condiciones tan favorables. Además, está en un emplazamiento y situación inmejorables. Como su nombre indica, ocupa una posición central. Y, sin grandes dificultades, son accesibles las dos vertientes oceánicas.

Ningún otro espacio está tan bien dotado y, por eso, la puesta en explotación o la valoración de otros ha ido dependiendo de que se fueran creando las condiciones previas de su infraestructura. Así, la colonización y desarrollo del valle del General o la mejora de Guanacaste han estado en estrecha relación con la construcción de la carretera Panamericana o Interamericana.

El valle del General que, como ya apuntamos, está entre la cordillera de Talamanca y la costanera del Pacífico sur, y que se prolonga por el valle del Coto Brus, sí que es un valle en el sentido estricto de la palabra. Tiene algo más de 100 km de largo por 15 o 20 km de ancho y goza también de las ventajas de estar por encima de los 800 m; en cambio, no disponía de fácil acceso. Por ello, permaneció en manos de los indígenas hasta que fue colonizado a finales del siglo XIX y principios del XX, sirviendo de muy poco los estímulos gubernamentales para su colonización. Sin embargo, la apertura de la carretera Panamericana desencadenó una verdadera apetencia colonizadora hacia él.

En aquella misma región, salvada la cordillera costanera del Pacífico, se desciende a una pequeña planicie costera que se asoma al golfo Dulce, cerrado por la península de Osa. Y también son reducidas las planicies costeras que hay entre el sopié de la cordillera de Talamaca y el Caribe.

En cambio, hacia el norte del país, la distancia desde las cordilleras de Guanacaste o Central al río San Juan o al Caribe es mucho mayor, y una amplia llanura aluvial ha ido ganando terreno hacia el Caribe. El proceso de relleno es incompleto, y la competencia tierra/mar se resuelve en una costa muy peculiar.

La franja litoral está muy mal drenada. Se halla orlada por esteros, restingas y lagunas litorales, que han sido ligadas entre sí por un canal que llega desde Moin, en las proximidades de Limón, hasta el río Colorado, brazo del río San Juan que se desprende hacia el sur, poco antes de su desembocadura.

Este espacio anfibio, conocido con el nombre genérico de Tortuguero, ha sido declarado parque nacional por

San José (derecha), la capital, ubicada en el corazón del país, es de fácil acceso, con un clima no opresivo, lluvias estacionales suficientes, suave topografía y ricos suelos; estas condiciones explican su rápida colonización y desarrollo.

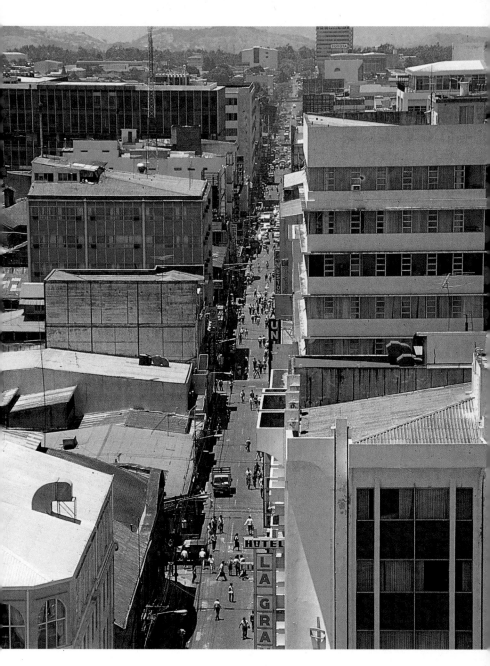

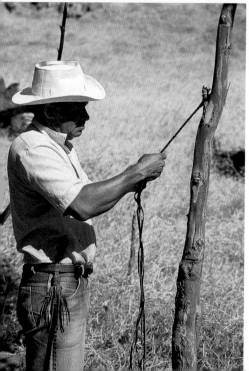

En general, los valles se encuentran a más de 800 metros de altitud, lo cual, al mismo tiempo que los diferencia del clima tórrido de las zonas bajas, les proporciona unas temperaturas nunca excesivas. Los paisajes boscosos son frecuentes en Puntarenas (arriba, bosque de la Reserva Nacional de Monte Verde) y también, alternando con cafetales, en el feraz valle de Orosí (derecha), en la cordillera de Guanacaste, de donde también procede la imagen izquierda, un sabanero trenzando un arreo.

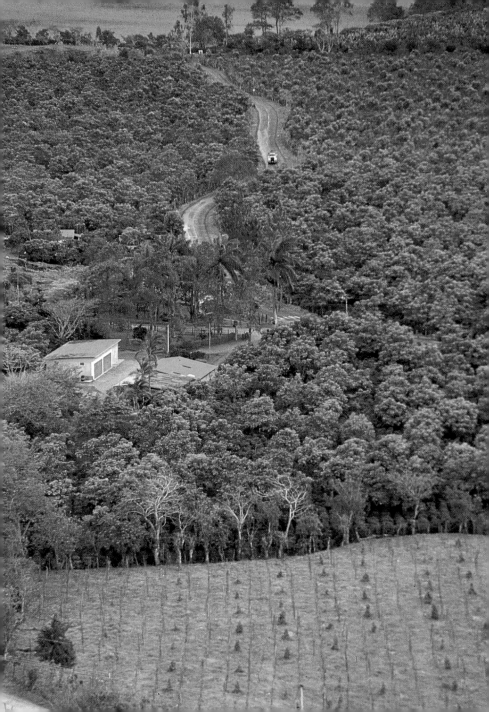

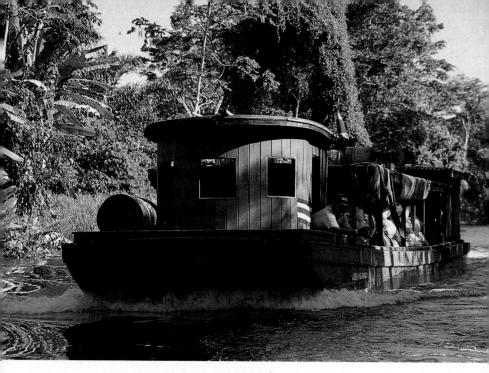

Los esteros del litoral caribeño han sido ligados entre sí por un canal, adonde llegan a desovar las tortugas marinas —como la verde, la carey y la cahuama o caballera—; de ahí que se le conozca como canal Tortuguero (arriba).

su carácter natural, riqueza y originalidad faunística. A esas tranquilas costas llegan a desovar numerosas poblaciones de tortugas marinas, como la verde *(Chelonia mydas)*, la carey *(Eretmochelys imbricata)* y la cahuama o caballera *(Caretta caretta)*, que llegaron a estar en peligro de extinción por la masiva recolección de huevos de las puestas, con los que se comerciaba por todo el país, y por la captura abusiva de ejemplares con diversos fines.

En el primitivo recorrido turístico posible desde Moin al río Colorado se puede disfrutar con la observación de algunas especies animales tan diversas como los monos colorado, congo y cariblanco, iguanas de llamativa librea, o los sorprendentes tucanes, que son sólo un género de las nada menos que 350 especies inventariadas aquí.

Finalmente, hacia el océano Pacífico, entre las cordilleras de Tilarán y de Guanacaste, por un lado, y el golfo o la península de Nicoya, por otro, el amplio valle del río Tempisque es una magnífica llanura aluvial que se prolonga por suaves relieves alomados hacia las primeras rampas de las cordilleras.

3. Climas tropicales diversos

Aunque el país es pequeño y todo él se halla en pleno trópico, la disposición de su relieve, así como el diferente comportamiento del mar Caribe frente al del océano Pacífico, provocan variantes sustanciales en las distintas partes o regiones de Costa Rica.

El Caribe y las llanuras adyacentes son una prolongación de las regiones con climas ecuatoriales, de alta pluviosidad a lo largo de todo el año y temperaturas uniformemente altas.

Los amaneceres son luminosos, y el visitante imagina que durante el día no habrá cambios; se equivoca. A media mañana el cielo tenderá a cubrirse, y durante la tarde podrá llover con más o menos violencia. Esta inestabilidad es una constante del mundo intertropical, aunque habrá días en los que la lluvia no se produzca o sea muy leve. En el Tortuguero no es raro que se recojan más de 4.000 mm al año de precipitación.

La atmósfera se halla siempre en una situación muy cercana al punto de saturación; esto hace que sintamos aún más el calor, porque nuestro cuerpo traspira mal, al no poder trasladar el vapor que elimina a la atmósfera y convertirse en sudor.

La humedad omnipresente en las llanuras caribeñas y el suelo inundado o semiinundado hacen que las viviendas primitivas o de construcción rústica de la gente del campo sean, casi siempre, palafíticas, más o menos elevadas sobre el suelo. En muchos casos, la elevación es grande, y

El tucán, exótica ave trepadora del trópico húmedo, une su pintoresca presencia a los colibríes, papagayos, loros y quetzales.

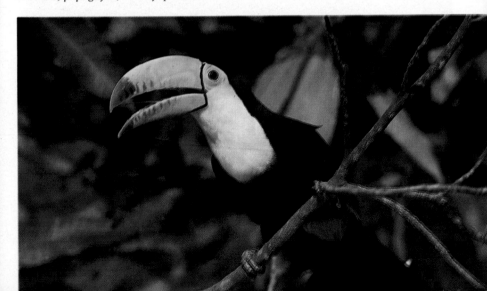

entre los pilotes de sostén el campesino cuelga su chinchorro para, a cubierto de la lluvia, beneficiarse de la circulación de aire y suavizar así la temperatura de su cuerpo.

El chinchorro, como el machete, es uno de esos útiles omnipresentes en todos los trópicos húmedos. Es, simplemente, una hamaca, que sustituye a la cama en los medios rurales intertropicales, por sus innumerables ventajas. Es siempre una malla muy ligera, transportable, instalable con facilidad en cualquier lugar, no da calor y permite que el cuerpo traspire. Cuando la temperatura desciende, siempre puede utilizarse a la vez alguna pieza de abrigo.

Al principio, el no habituado extraña la posición y la falta de una cierta movilidad que nos impone la malla y la configuración de uso del chinchorro, pero muy pronto se aprecian sus ventajas. Actualmente es un útil que se fabrica industrialmente, y cuando uno quiere un buen chinchorro debe buscar el hecho artesanalmente, con fibra de la palmera moriche.

La vertiente del Pacífico sur tiene características climáticas parecidas a las de la región anterior, pero ya se insinúa en ella, aunque sea tímidamente, la presencia de una estación seca. El fenómeno de la estacionalidad se irá haciendo cada vez más nítido según vayamos ganando en lati-

tud, para alcanzar su máxima expresión en la península de Nicoya y la provincia de Guanacaste.

En Guanacaste la duración de la estación seca es de cinco meses, y la combinación de falta de agua y elevadas temperaturas durante tanto tiempo va a dar lugar a una vegetación original, en la que aparecen árboles de la misma familia que las encinas mediterráneas. Una vegetación claramente esclerófila, que contrasta con la del resto del país.

A pesar de atravesar por un claro período de sequías, durante la estación de las lluvias se llegan a totalizar cerca de 2.000 mm, que evidentemente es un valor alto.

El Valle Central tiene un clima con la misma estacionalidad. Al avanzar el otoño deja de llover sistemáticamente; diciembre, enero, febrero y marzo son meses secos. Aunque la sequía es marcada a nivel del mar, en Nicoya, porque la temperatura media anual es de 27 o 28 °C, aquí, al estar a 1.000 m de altitud, los efectos son menores, pues las temperaturas medias anuales rondan los 20 °C. San José o Cartago gozan de un clima que podemos catalogar de forma indiscutible como agradable. No se llega nunca a sentir frío, y tampoco el calor es agobiante, salvo a mediodía y a pleno sol. Quizá por eso, la actividad en esas ciudades empieza muy pron-

El chinchorro, o hamaca, nunca falta en este país, en este caso utilizado por niños de la comunidad bri-bri de Talamanca; los campesinos los cuelgan entre los pilotes de sostén, bajo sus viviendas, a cubierto de las lluvias.

to: a las siete de la mañana, interrumpiéndose a las once, para reanudarse por la tarde.

En San José, en diciembre, la temperatura máxima de un día cualquiera puede ser de 22 o 23 °C, y la mínima de 16 o 17 °C. Mientras que para las mismas fechas, Puntarenas o Limón tendrán como máximas y mínimas diarias 32 y 22 °C.

Por encima del Valle Central, la altitud, con sus efectos, va llevándonos a climas fríos, Irazú arriba, por ejemplo. Allí, siguiendo en el mes de diciembre, el observatorio de la cumbre nos dirá que las temperaturas máximas durante el día estarán entre 9 y 12 °C, y las mínimas entre 4 y 5 °C.

Hemos elegido, para caracterizar térmicamente a estas últimas regiones, el mes de diciembre, como mes más frío. Pero no vayamos a pensar que julio, como mes más cálido, nos va a deparar temperaturas mucho más altas; en absoluto. A lo sumo serán dos o tres grados más los que habrá de diferencia entre las medias del mes más cálido y el más frío en cualquier punto del país.

Esta uniformidad térmica hace que, en el mundo intertropical, sea la distribución de las lluvias en el año la que se utilice para caracterizar el clima, con la paradoja, para el habitante de las latitudes medias o templadas, de que se llama invierno no a la estación del año más fresca, sino a la lluviosa, que es la que coincide con el período más cálido; y verano a la seca, que lo hace con la menos cálida.

La excesiva humedad del ambiente y los terrenos frecuentemente inundados son las razones por las que los campesinos construyen sus viviendas palafíticas de madera, tanto en las regiones costeras y en las islas como en las llanuras bajas (abajo). Derecha, Reserva Biológica de la isla del Caño en el Pacífico.

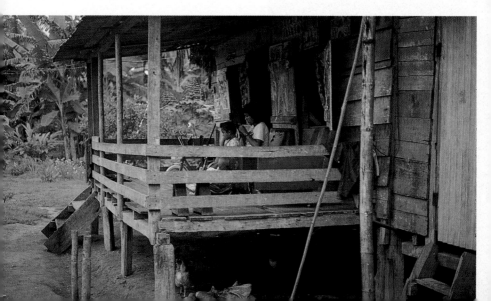

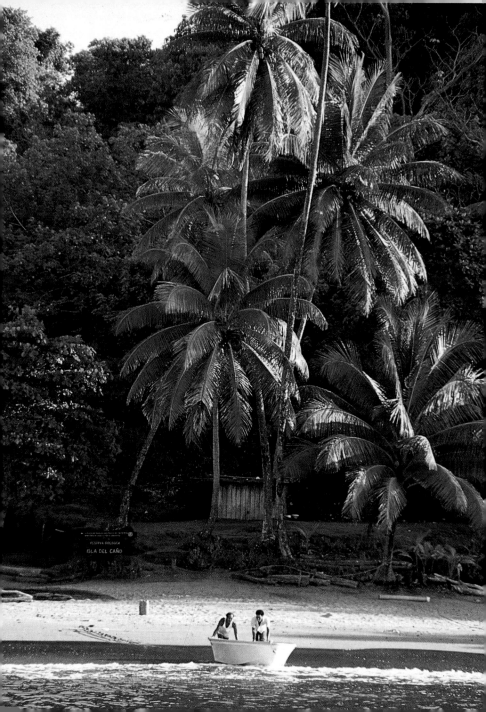

4. Ríos juveniles y riqueza floral

La juventud geológica del istmo centroamericano hace que las nunca grandes corrientes de agua que bajan de las montañas tengan un carácter torrencial y arrastren cantidades elevadas de gruesos sedimentos hasta la desembocadura.

Pese a que son ríos cortos —sólo cinco rebasan los 100 km de longitud, y no llegan a los 2000 km— tienen unos caudales medios bastante aceptables: entre 200 y 300 m³ por segundo, valores a los que, por ejemplo, no llega el Guadalquivir. La explicación de ello es sencilla: la alimentación pluvial de los ríos de Costa Rica es mucho más cuantiosa.

El río mayor del país es el Grande de Terraba, que drena el valle del General y va a desembocar al Pacífico. Para hacerlo tiene que cortar la cordillera costanera o Fila Costera, y es en este tramo en el que se ha construido recientemente la importante central hidroeléctrica de Boruca.

El segundo en caudales es el río Reventazón, cuyas aguas vierten al Caribe y proceden principalmente de la cordillera de Talamanca. Por tener parte de su cuenca en el Valle Central oriental ha sido el primero de los ríos utilizados en el país para un aprovechamiento hidroeléctrico. En él están las centrales de Cachí, Río Macho y Tapantí, que, por cierto, sufren el grave problema de haber sido inundadas sus aguas por esa plaga flotante que es el jacinto de agua o choreja (*Eichornia crassipes*).

El río Tempisque, que desemboca en el golfo de Nicoya y drena en parte la provincia de Guanacaste, difiere de los demás en que tiene un curso bajo navegable, aunque no aprovechado, y en que la llanura por la que circula, continuada por la del río Bebedero, es objeto de una intensa explotación agrícola, ampliable con un ambicioso proyecto de riegos del que más adelante hablaremos. Recuérdese que este espacio está en la región con una larga estación seca y que su puesta en riego diversifica e intensifica las posibilidades del cultivo.

Pero, además de los ríos cuya cuenca está totalmente en Costa Rica, algún otro es compartido con los vecinos. El más importante es el río San Juan, que forma frontera con Nicaragua y es el emisario del lago del mismo nombre que el país, desembocando en el Caribe. A lo largo de 100 km, a partir del mar, la navegación con pequeños buques es posible; ambos países pueden practicarla, pues existe un acuerdo de condominio.

Por otro lado, el territorio costarricense posee una de las floras más ricas de la zona intertropical y ello se debe a su carácter de país puente y a la diversidad climática que hemos reseñado antes.

Una primera indicación de esta riqueza botánica nos la da el hecho de que solamente de árboles y arbustos se han registrado no menos de 1.800 especies, distribuidas en 124 familias y 670 géneros; y que de las llamativas palmeras, por ejemplo, hay 28 géneros representados. Descender a otros niveles puede resultar aún mucho

más sorprendente. De una sola tribu de la familia de las bromeliáceas —*Tillandsia*— hay más de 300 especies. Los cactos, que nos son tan familiares y que los asociamos siempre a las regiones áridas y enraizados en el suelo, han desarrollado un gran grupo de especies que viven sobre otras plantas, perteneciendo a ese variado conjunto ampliamente difundido en el mundo intertropical que se denomina epifitia, concentrándose en Costa Rica un mayor número de especies que en cualquier otro país. La mayoría de las bromeliáceas son también epifitas, y ninguna otra familia, de las numerosas que se conocen, ejercen sobre el aspecto de los bosques tropicales unos efectos visuales tan marcados como ellas.

En las arboledas de las laderas del volcán Irazú y en las de los cerros altos de la Candelaria, diversas especies de los géneros *Thecophyllum* y *Vriesea* —bromelias— se afincan y cubren las ramas de los árboles a veces en tal número que son la parte más conspicua de la vegetación y determinan el colorido de la selva por sus tonalidades brillantes.

El emblema nacional costarricense es una orquídea —la guaria morada—; no en vano en Costa Rica existen, por lo menos, 800 especies de esta vistosa familia, número superado por muy pocos países.

En conjunto son más de 6.000 las especies inventariadas, pero se estima que el número se puede ampliar bastante con una exploración sistemáti-

El sistema fluvial de Costa Rica está constituido por numerosos ríos de corto trayecto pero caudalosos (abajo); unos desembocan en la accidentada vertiente pacífica y otros, en la rectilínea costa caribeña. En las páginas 56-57, playa de Portete, en Limón.

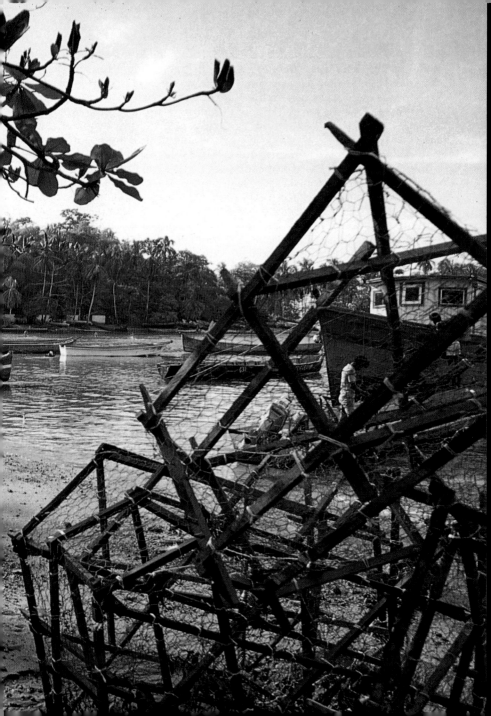

ca. Otro dato de interés es que un tercio de estas especies son endémicas, o sea, que sólo se encuentran aquí. Piénsese que estas cifras casi no difieren de las de la flora española, pero Costa Rica, en cuanto a extensión, es la décima parte.

La fisonomía de las florestas, que después el hombre ha modificado bastante, está condicionada por la existencia o no de una estación seca, por la duración de la misma y por las modificaciones térmicas que impone la altitud.

Así, la vertiente de las montañas que baja hasta la llanura y la costa del mar Caribe, con su humedad constante, ve desarrollarse una selva subecuatorial o pluviisilva, siempre verde, con multiplicidad de especies y sin dominio de ninguna, porque, dadas, como aquí, unas condiciones óptimas de lluvia y temperatura para todas, no triunfan ni dominan las especies, sino los individuos más fuertes de cada una o los que alguna circunstancia local favorece. Podemos llamar también a este bosque, cuyos árboles pueden sobrepasar los 50 m de altura, selva umbrófila, porque las copas forman un dosel continuo que deja pasar solamente un mínimo de luz difusa.

En esas circunstancias, bajo las copas, la vida vegetal y animal es pobre, salvo en lo que respecta a insectos y a desintegradores de la materia muerta que constantemente se va acumulando en el suelo.

Pero si de la mano del hombre, al talar para madera los grandes árboles, se abren claros en la selva subecuatorial y la luz llega al suelo, entonces se produce una explosión de vida vegetal, que ocupa el espacio con una densidad que antes no tenía y que dificulta el tránsito. Se configura así la formación vegetal que se denomina selva secundaria.

Esa sensación de impenetrabilidad la podemos apreciar desde los canales del Tortuguero, acentuada por lo pantanoso del suelo. Pero también allí podemos ver cómo la vida animal ha conquistado la zona de una forma muy específica, multiplicándose en las copas de los árboles. Aparte de las aves, hay mamíferos arborícolas, entre los que los monos son los más conspicuos, reptiles y batracios que, incluso, como una pequeña ranita, se han acomodado a vivir en el laguito en miniatura que se forma en el recipiente central de algunas bromelias, o circulan con habilidad por las ramas, capturando sus presas.

La pluviisilva se enriquece, además, con los cientos de especies de plantas que, para poder conquistar la luz, utilizan los árboles como soporte: son todas las demás epifitas, con sus múltiples formas de asentamiento. Con mucha frecuencia, los troncos de los árboles quedan ocultos por la maraña de lianas y bejucos que los cubren o penden de las copas. Fucsias, lobelias, aralias, aráceas y licopodios son algunos ejemplos que nos

Una densa selva subecuatorial o pluviisilva cubre zonas como el Parque Nacional Cahuita (derecha); también se denomina umbrófila, porque las copas de los árboles de alto porte entretejidas por lianas y bejucos impiden el paso de la luz.

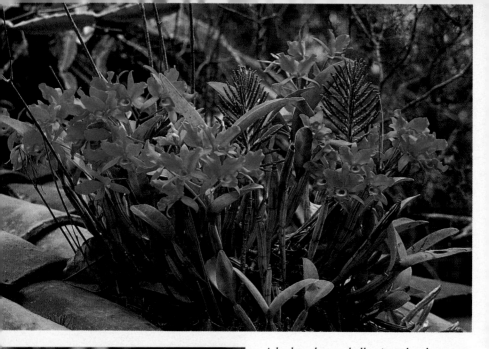

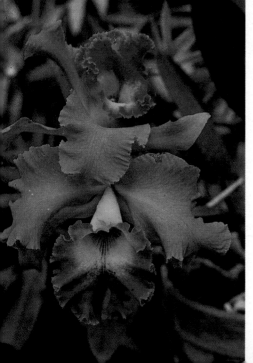

A la derecha, un bello ejemplar de cocote-
ro. Costa Rica es uno de los países de Ibe-
roamérica más preocupados por su fauna
y flora; por ello, gran parte de su territo-
rio ha sido declarado parque nacional.
Este interés por la naturaleza toma, a ve-
ces, tintes económicos y, así, en jardines
como los de Lankester (izquierda), se cul-
tivan especies de orquídeas de todo el
mundo para su posterior venta al exte-
rior. No en vano el emblema nacional
costarricense es la orquídea o guaria mo-
rada (arriba) que crece epifíticamente so-
bre los árboles e, incluso, sobre los teja-
dos.

Los bosques son menos densos en la vertiente pacífica; cuando la estación seca es más prolongada, los árboles de anchas copas pierden sus hojas, como el guanacaste (derecha), que da nombre a la provincia donde más abunda y es también el árbol nacional. Su nombre deriva de la palabra indígena nahual, *árbol de oreja.*

pueden resultar más familiares, entre la infinidad de grupos que configuran la epifitia, a las que habría que añadir, por su belleza y variedad, las ya citadas orquídeas, que, en una gran mayoría, son también epifitas.

Si ahora nos trasladamos a la vertiente pacífica, los bosques no son tan ricos en especies, y en algunos de ellos, bastantes árboles pierden sus hojas durante la estación seca. Son plantas que desarrollan copas anchas y hemisférico-achatadas, individualizadas, que dejan pasar la luz y no están tan colonizadas por las epifitas.

Esos caracteres se acentúan más en el noroeste, en la provincia de Guana-caste, la de estación seca más prolongada. Allí sí que podemos encontrar bosques en los que alguna especie se convierte en dominante. Aparte de aquellos espacios donde abunda el árbol que da nombre a la provincia citada —el guanacaste *(Enterolobium cyclocarpum)*, el árbol nacional—, en los suelos más pobres y con acentuada aridez han arraigado encinas y robles *(Quercus sp.)* que, procedentes del norte, ocupan aquí su territorio más meridional; en este caso, como ocurre también con las especies gemelas de los bosques mediterráneos, soportan la sequía sin perder las hojas, haciéndolas más pequeñas y coriáceas.

Las selvas trepan montaña arriba, pero las limitaciones térmicas reducen selectivamente el número de especies según se va ganando altura. Los géneros que allí ocupan el lugar de nuestras coníferas de montaña son los llamados cobola *(Podocarpus montanus)* o cipresillos.

Más arriba, por encima de los 3.000 m, la vegetación arbustiva típica de los Andes, llamada páramo, solamente la encontraremos discretamente desarrollada en la cordillera de Talamanca.

Lo dicho sólo sirve para aquellos espacios, cada vez más raros, en los que no ha intervenido el hombre.

Salvo algo menos de un 10 % de la extensión del país, que puede considerarse improductiva, todo él sería un bosque, con las variantes señaladas. La colonización agrícola ocupa hoy el 16 % del territorio. Otro 20 % está integrado en lo que la Ley Forestal de 1969 llamó «bosques protectores», «reservas forestales» y «parques nacionales». Y del 54 % restante, algo más de la mitad es considerado como terreno de pastos y el resto como bosques más o menos alterados.

La mayor parte de esos pastos son de carácter natural, logrados a partir de la destrucción del bosque. Se ha

realizado un proceso de sabaniza-ción, en general poco cuidadoso, para que, tras ser eliminados los árboles, se desarrollase un pastizal aprovechable para ganado mayor, de una forma extensiva. Este espacio dedicado a la explotación ganadera se ha organizado en grandes propiedades llamadas haciendas.

Vestigios del bosque restan por doquier, pero no son las especies arbóreas mejores las que se conservan. Tanto en las áreas sabanizadas como en las que aún se conserva el bosque, se ha procurado la extracción de los ejemplares de las especies de madera más preciada, ignorando la necesaria conservación. En general, en cual-quier recorrido que hagamos, salvo que *ex profeso* nos salgamos de rutas asequibles, nos encontraremos con una selva maltratada, con el clásico dibujo arlequinado. En realidad, sólo los espacios protegidos por la ley o los inaccesibles a los medios de transporte se salvan de la explotación de las especies consideradas como valiosas.

La verdad es que las maderas de muchos árboles de la selva son muy bellas y susceptibles de un acabado tan perfecto que las ha hecho muy apetecibles y codiciadas. Algunas, además, tienen cualidades de resistencia fuera de lo común, como puede ser la imputrescibilidad de la teca

La desmedida tala de los árboles de maderas preciadas ha provocado una creciente deforestación y áreas sabanizadas. Últimamente se intenta conservar y proteger estas valiosas especies que, paradójicamente, Costa Rica ya tiene que importar. En el pueblecito de Sarchí (derecha) existe una gran tradición de artesanía en madera.

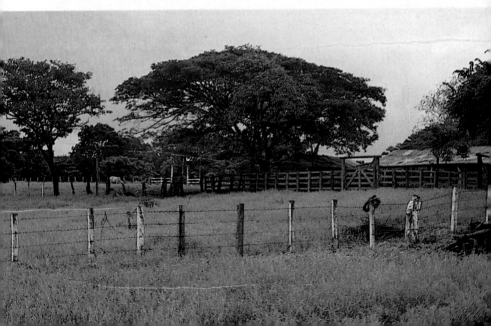

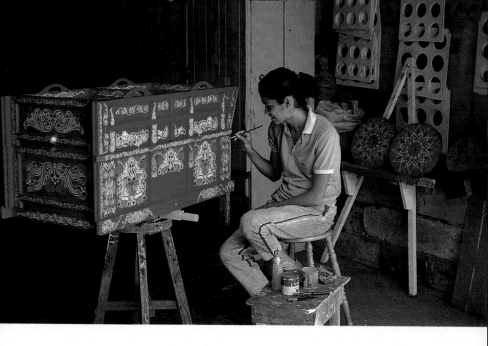

(Tectona grandis), lo que la ha hecho ser cultivada, formando los setos y linderos de algunas grandes haciendas de Guanacaste.

En el pueblecito de Sarchí, en el Valle Central occidental, hay una gran tradición artesana del tallado de la madera, y en él se hacen multitud de piezas y figuras que inundan el mercado nacional.

Maderas como la cocobola *(Dalbergia retusa)*, la camibar *(Copaifera aromatica)*, la del granadillo *(Dalbergia tucurensis)*, la del arco *(Myrosperum frutescens)*, la del aceituno *(Simarouba amara)*, la del cedro macho *(Carapa guianensis)*, la del cachimbo *(Platymiscium pinnatum)*, la del cristóbal *(Platymiscium pleiostachyum)*, la del ardilla *(Pithecolobium arboreum)*, la del nazareno *(Peltogyne purpurea)* o la del espino amarillo *(Pithecolobium pseudo-tamarindus)* son solamente una breve muestra de las muchas que tienen gran calidad y que han sido extraídas con mayor o menor avidez y que hoy pueden escasear. Ya hace años, por ejemplo, no era fácil encontrar en Sarchí bastones de guayacán real *(Guaiacum sanctum)*.

Quiere decirse que son bastantes las especies que requieren protección. Tanto es así que, paradójicamente, Costa Rica es importadora de maderas, incluso de maderas tropicales. La demanda es elevada porque la construcción emplea grandes cantidades, puesto que la casa rústica sigue siendo en su casi totalidad de ese material. Las importaciones se hacen sobre todo de Honduras, de donde llega una variedad de pino que es el que se suele emplear en dicho menester.

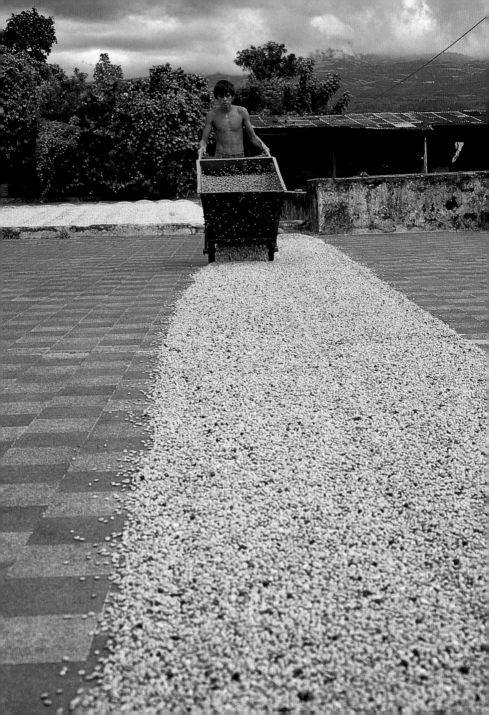

III
Los hombres y la vida económica moderna

1. Una población con escasas minorías

La población estimada de Costa Rica se acerca a los 2.500.000 habitantes, lo que nos da una densidad teórica de unos 50 hab/km², que no es un valor alto.

Si nos remontamos a mediados del siglo pasado, la población estimada era tan sólo de 100.000 habitantes. Un siglo después ya eran 800.000, para llegar en poco más de treinta años a la cifra actual.

El crecimiento no ha sido sostenido ni ha respondido siempre a las mismas causas: la inmigración desempeñó en los años anteriores y posteriores a 1900 un cierto papel, pero fueron sobre todo las mejoras sanitarias las que dispararon el crecimiento, ya avanzado el siglo XX, para, en las últimas décadas, irse reduciendo hasta alcanzar el índice de crecimiento del 2 al 2,5 por mil, que es el que se mantiene en la actualidad.

El 98 % de la población es blanca o mestiza de piel clara y muy homogénea en general. La única minoría

La vida económica de Costa Rica gira fundamentalmente alrededor de la producción del café (pág. 66). Desde el punto de vista sociocultural, el país goza del privilegio de tener una población homogénea, fruto de la mezcla de las razas europea, indígena y negra; las tres han contribuido, en distinta medida, a alcanzar su casi total mestizaje. La mayor parte de la población negra habita en la provincia caribeña de Limón.

significativa es la del conjunto negro, acantonado en su mayoría en Limón y la costa del Caribe. Hasta la mitad de nuestro siglo se la forzó a permanecer en su primer lugar de asentamiento, y, abolida la prohibición, son pocos los que se han ido a otros lugares. Es una población que tuvo su origen en la importación de esclavos de las Antillas —Jamaica, sobre todo—, y que se conserva bastante encerrada en sí misma, con costumbres y tradiciones tan propias como su religión, ya que son protestantes. Su número es de unos 20.000.

Mucho menos importante cuantitativamente es lo que queda de las poblaciones indígenas —quizá no lleguen a las 3.000 almas—, con su núcleo más fuerte instalado en las partes más agrestes de la cordillera de Talamanca, y otro más pequeño —el de la tribu de los indios guatusos—, en la selva próxima al río San Juan.

Es evidente que, de esta suerte, Costa Rica tiene una situación de privilegio, en contraste con otros países iberoamericanos, al no tener tensiones provocadas por la existencia de núcleos étnicos numerosos de no fácil integración por problemas socioculturales y económicos.

Quizá eso le permite al país tener una política de respeto y cuidado hacia el indígena, que le ha llevado a declarar territorio reservado para las susodichas minorías nada menos que el 5 % del territorio nacional.

Pero la visión que hemos dado del conjunto de la población costarricense es una visión cultural, puesto que si lo que hiciéramos fuera una investigación estrictamente antropológica nos íbamos a encontrar con que el componente de sangre negra era incluso mayor que el de la blanca. Y es que lo que verdaderamente ha dominado es el mestizaje, con una gran mezcla de san-

La cultura costarricense es la misma que, desde la colonia, impusieron los conquistadores, si bien enriquecida con ciertos aportes autóctonos; actualmente está logrando su propia expresión iberoamericana en las distintas artes: esculturas de José Sancho (arriba) y un estudio de danza (derecha) así lo testimonian.

gres. Y lo que ha ocurrido es que, sobre ese hecho, se ha impuesto la impronta cultural blanca que, a la larga, ha pesado más y ha impuesto su ley.

La cifra que dimos antes, de 50 hab/km^2, es sólo válida como indicativa y como punto de referencia, pero es equívoca, porque enmascara una realidad diferente y múltiple.

Nada menos que un tercio del país está prácticamente deshabitado. Las áreas en las que esto es así son, en primer lugar, las de las cumbres, entre las que se llevan la palma, por su mayor altitud y aislamiento, las de la cordillera de Talamanca. En general, la vertiente que desde las montañas baja hacia el Caribe está muy poco poblada, volviendo a ser las vertientes talamanquesas las que acusan un vacío poblacional más nítido. Hacia el norte, en la llanura del río San Juan y la frontera con Nicaragua, hay también otro gran vacío. La península de Osa es otro espacio casi deshabitado.

Es por esta circunstancia por lo que gran parte de las reservas forestales y parques nacionales se han creado en esas áreas, y por lo que están en ellas las reservas indígenas.

El polo opuesto de esa situación es el que se produce en el Valle Central, donde la densidad de población no sólo está por encima de la media de la nación, sino que se alcanzan ya valores diez veces mayores en los ámbitos

rurales, y hasta 1.600 hab/km^2 en el área metropolitana de San José.

Son los valores de la densidad de población del Valle Central los que hacen situarse a la media del país en la citada cifra, ya que, salvo los espacios próximos a ciudades como Limón, Puntarenas, Liberia, Nicoya y San Isidro, entre otras, que con su población pueden elevar el valor medio, en el resto del país la densidad cae por debajo de los 15 hab/km^2.

Y es que la acumulación de población colonial se polarizó desde el principio de su asentamiento en el Valle Central, y desde ese espacio se organizó la vida del país. El hecho es claramente explicable porque las condiciones de vida de ese enclave eran las más favorables para el colono europeo, que se encontró con un clima parecido al suyo y que no era tan opresivo como el del puro trópico.

En el siglo pasado, ya la situación era similar, puesto que en el Valle Central se concentraba el 80 % de la población nacional. Sólo el aumento explosivo de los últimos tiempos y la oferta de trabajo en otros lugares, por la ampliación de la red de comunicaciones y la facilidad de los transportes, va haciendo cambiar de signo esa distribución, y aun manteniéndose muy altas las densidades del Valle Central, su peso porcentual en el conjunto del país ha descendido a cifras entre el 55 y el 60 %.

La tendencia actual es que la población se instale y crezca en lugares próximos a los dos ejes de comunicaciones que vertebran el país, pero de cualquier modo el hecho de que ambos ejes alcancen su intersección en el Valle Central sigue reforzando el papel del viejo centro de colonización y poblamiento.

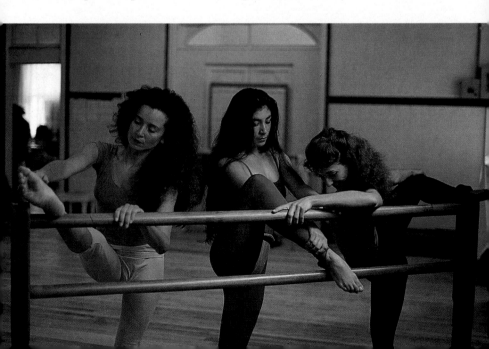

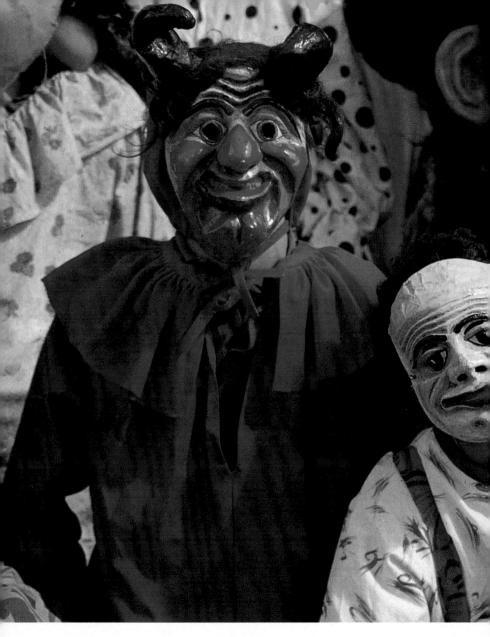

La vida cultural en Costa Rica es muy intensa. En la foto aparecen miembros del grupo Curime de danzas, cuya labor se centra en el rescate de bailes autóctonos. Sus represen-

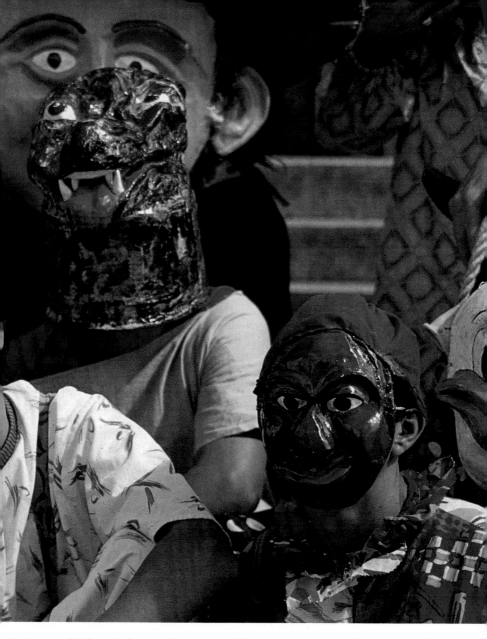

taciones se ven realzadas por la vistosidad de los trajes y el empleo de elaboradas
máscaras inspiradas en modelos tradicionales.

La población negra se concentra sobre todo en Puerto Limón y en la costa del Caribe, y es resultado de la importación de esclavos para las plantaciones antillanas.

2. La organización de la vida económica

La carencia de metales, primero, y de energía, después, canalizan las actividades económicas costarricenses a las prácticas agropecuarias con exclusividad, teniendo que lograr con las producciones obtenidas en ese sector el doble objetivo del autoabastecimiento y la exportación para compensar las carencias y no quedarse en una situación de subdesarrollo.

Todo esto no era fácil de hacer desde dentro, y por eso se dio entrada, como ya hemos apuntado, a intereses extranjeros, que crearon una red viaria y una serie de plantaciones. Junto a ellos, la población nacional producía otro artículo de exportación, el café, a lo que se añadía, más recientemente, la producción de carne en gran escala.

Aunque en cualquiera de los lugares del país haya la necesaria producción de alimentos para el consumo y el abastecimiento local, cada región o espacio, según sus condiciones, está orientada a producir de forma preponderante bienes comerciales en gran escala, puesto que no hay otras fuentes de ingresos para cubrir las demás necesidades de la población.

Así, cacao y bananos son el patrimonio productivo de la costa del Caribe y de la meridional del Pacífico. El Valle Central, aunque con policultivo, es el dominio de los cafetales. En Guanacaste, o por extensión todo el noroeste del país, predomina la crianza de ganado y otras actividades relacionadas con él.

Luego, con menor significación espacial, se pueden señalar áreas concretas, con personalidad en cuanto a los caracteres de su vida económica, como, por ejemplo, las faldas del volcán Irazú, en las proximidades de Cartago, con sus suelos volcánicos feracísimos, de tonalidades sorprendentemente obscuras, que son una huerta maravillosa en constante producción; o al ganar altura en el mismo Irazú, y más aún en el Poás, donde nos podemos encontrar praderías verdes con vacas holandesas y granjas lecheras, que nos hacen pensar en paisajes alpinos.

En contraposición con lo anterior, que refleja situaciones en las que domina la pequeña o mediana propiedad, en las llanuras del río Bebedero nos encontramos con una gran explotación, «Taboga», en la que la vista puede perderse en miles de hectáreas plantadas de caña de azúcar.

La realidad es que la vida campesina se hace en seguida muy patente en cualquier lugar que visitemos del país, y el campo y la actividad rural están al pie de las ciudades y se imbrican con ellas sin solución alguna de continuidad.

Y aunque la importancia del sector agrario haya disminuido porcentualmente en la composición del producto interior bruto (PIB), ya que sólo es del 20 %, el porcentaje de población activa campesina es todavía del 30 %. Pero, al mismo tiempo — es necesario insistir en ello—, es de este

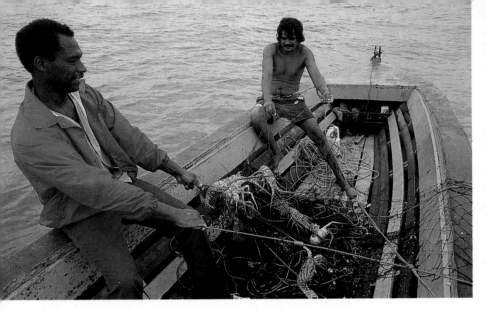

A pesar de la gran extensión de sus costas, la pesca está muy poco desarrollada debido a hábitos de alimentación y explotación fundamentalmente agropecuarios.

sector del que proceden los ingresos de divisas que a duras penas palían el déficit de las importaciones. Porque del sector terciario, que es el dominante, no salen bienes de exportación y tampoco del secundario, que es muy débil. Mucho habrán de cambiar las cosas para que se altere la situación de dependencia del país respecto de su actividad agropecuaria.

En justa correspondencia con la situación descrita, el sector industrial más desarrollado es el de los productos alimenticios, seguido del textil, cuero y calzado. Hasta hace poco tiempo era, en su mayoría, una industria artesanal, pero lentamente va cambiando de signo, aunque sigue dominando la pequeña empresa, que se apoya más en la mano de obra que en el capital o en la tecnología.

Fuera de esa tónica, en las dos últimas décadas se han creado algunas industrias de montaje de electrodomésticos, por ejemplo, pero que dependen de la importación de los componentes básicos y de la tecnología y dirección de las empresas matrices extranjeras.

Respecto a la localización industrial, casi toda ella está instalada en el área metropolitana de San José o aledaños. Desplazarla a Puntarenas y generar allí un nuevo foco industrial es la tarea emprendida desde la planificación gubernamental, así como la construcción de una nueva instalación portuaria, de mayor capacidad que la de Puntarenas, algo más al sur, en Puerto Caldera, relacionada con la hipotética creación de una siderurgia en sus proximidades.

3. Los cultivos de exportación

Don Francisco Montero Barrantes, autor de la primera Geografía de Costa Rica, editada en el año 1892, decía ya entonces: «... el café es el principal artículo de cultivo en el país. A él se dedican con preferencia casi todos los capitalistas y agricultores del interior, que por ese medio han elevado la prosperidad nacional a una gran altura... La caña de azúcar se encuentra en todo el país, lo mismo en el clima templado que en el cálido. De ella se hacen en el país el azúcar y la panela, siendo esta última la que come el pueblo».

Aunque en aquella época ya se cultivaban los bananos, que eran el segundo producto en cuanto a valor de las exportaciones, el que se obtenía del café era doce veces mayor. El café era, verdaderamente, la riqueza nacional, y se cosechaban nada menos que 18.000.000 kg al año.

Los principales cafetaleros eran, efectivamente, los descendientes de las más importantes familias de la antigua colonia que, sin llegar a ejercer totalmente un monopolio declarado, se beneficiaban no sólo de la venta de su producción, sino también del margen que proporcionaba la exportación total, porque eran ellos los que compraban las cosechas a los pequeños propietarios para la comercialización final.

Hoy, en la década de los ochenta, la producción de café ha rebasado algunos años los 100.000.000 kg, y su valor de exportación es superior al de los bananos, suponiendo casi el 45 % de los ingresos totales de las exporta-

ciones agropecuarias, seguidas muy de cerca por las de los bananos. La vida económica de Costa Rica sigue girando en torno al café.

Dos tercios de los cafetales del país se encuentran en el área del Valle Central, y después hay pequeñas plantaciones en las regiones del centro y sur-pacífico, que son de reciente implantación.

Merece la pena visitar las fincas de los cafetos porque tienen suma belleza plástica. El cafeto es un arbusto que cuando llega a adulto puede rebasar los dos metros, aunque se procura, mediante poda, que no pase de ellos, para poder realizar mejor la cosecha. Tiene hojas brillantes y lustrosas, parecidas a las de los naranjos y limoneros, aunque algo mayores. Florece a primeros de mayo, cubriéndose los arbustos de flores blancas, distribuidas en la mitad terminal de las ramas, sin excesivo arracimamiento, pero sí muy numerosas. Así se nos aparecen los frutos, primero verdes, algo más pequeños que cerezas y ligeramente ovalados, que derivarán a una coloración rojo intenso cuando maduren en el otoño.

En su mayor parte, los cafetos están sembrados bajo árboles «de sombra», que protegen a los frutos de la incidencia directa del sol, lo que les hace ganar en calidad, y de las violentas lluvias tropicales que los pueden desprender o deteriorar. Aunque algunas veces se aprovechó la sombra de árboles espontáneos, pronto se tendió a la utilización de especies concretas con alguna utilidad. El pe-

Los cafetales se ubican principalmente en el área del Valle Central y, al estar protegidos por árboles de sombra, el producto mejora ostensiblemente. Mientras que el cultivo y

la cosecha se efectúan a lo largo de más de 30.000 explotaciones, su elaboración meca-
nizada apenas abarca más de un centenar de factorías.

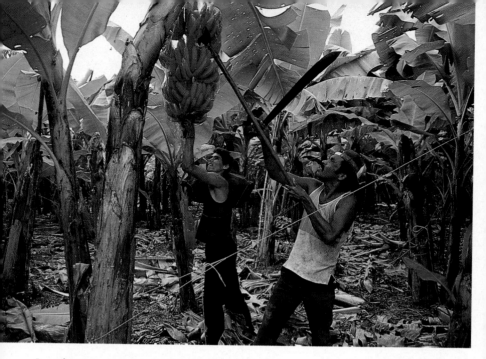

Las plantaciones bananeras (arriba) están surcadas por un tendido de cables aéreos que facilita la cosecha de las piñas y su posterior desplazamiento a la planta de clasificación, lavado y embalaje (derecha). En Puerto Limón, hoy punto principal de exportación, estuvieron instaladas ya las primeras explotaciones de orientación comercial.

queño propietario prefiere emplear árboles frutales —cítricos, guayabos o bananos—, que le brindan otras cosechas, mientras el gran propietario utiliza árboles de la familia de las leguminosas, como los de los géneros *Erytrhina* o *Inga*, que tienen otra utilidad: los primeros le dan al propietario pequeños alimentos complementarios que contribuyen al autoabastecimiento familiar, pero también le restan energías al suelo; y los segundos, como las leguminosas en gene-

ral, cumplen la función de fijar nitrógeno en el suelo —lo que es importante porque el cafeto es una planta exigente—, y con las podas cíclicas que se les hacen dan cosechas de leña que siguen teniendo buen mercado en los ámbitos rurales.

La cosecha se realiza a mano, desgranando los frutos maduros sobre una cesta que se lleva sujeta a la cintura. Después hay que lavarlos y secarlos para que se reseque la pulpa que envuelve al grano, las llamadas

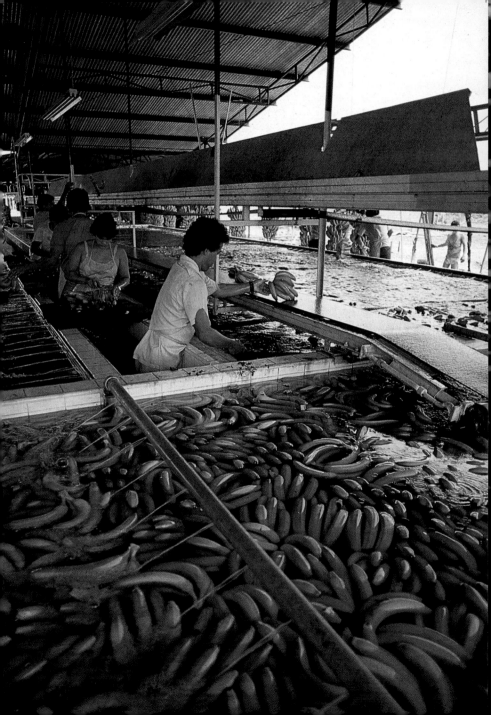

«gomas», para, por último, desprendérsela, con lo que ya tenemos el grano de café que conocemos en el mercado, al que sólo le faltará la tonalidad que el tueste le dé. Estos procesos se hicieron durante bastante tiempo de forma primitiva; hoy día se encuentran ya mecanizados.

Mientras el cultivo es realizado por miles de propietarios —hay más de 30.000 explotaciones—, la elaboración se hace en poco más de un centenar de factorías —«beneficios»—, creadas por grupos cooperativos o en manos de los grandes propietarios. Y es el Gobierno el que, a través de un organismo del Ministerio de Agricultura, ejerce un control sobre el comercio y las calidades.

El cultivo de la caña de azúcar es más antiguo que el del café en Costa Rica, pero sólo en las últimas décadas ha alcanzado trascendencia y se exportan ciertas cantidades de azúcar. Aparte del consumo personal o familiar, la producción de azúcar del país alimenta a otros sectores productivos, como son las industrias conserveras, chocolateras y la fabricación de alcoholes y licores, entre los que destaca el ron, cuya fabricación está monopolizada por el Estado. El porqué de la expansión última del cultivo se debe al cierre del mercado norteamericano al azúcar cubano y a su apertura al de otros países. También, por otro lado, los países del trópico, que carecen de combustibles líquidos, han encontrado un sustitutivo en el alcohol de caña y lo están empezando a utilizar como carburante con bastante éxito.

Su cultivo no sólo se superpone al de las áreas cafetaleras, sino que, como es más resistente que los cafetos a la sequía estacional, lo encontramos extendido por las llanuras de Guanacaste y Nicoya.

Aunque también los pequeños agricultores cultivan la caña, la tendencia más normal es que se haga en grandes explotaciones, en las que son posibles la mecanización y la aplicación de las más modernas tecnologías de cultivo. Además, la caña ha de molturarse, para su mejor aprovechamiento, al poco de ser cortada, lo que impulsa a la concentración del cultivo en las proximidades de las factorías de tratamiento. Hasta hace poco eso se solucionaba con los primitivos «trapiches», que se construían con facilidad y con escasos medios. Ha sido en fecha tan cercana como el año 1966 cuando se ha montado en el cantón de Grecia la primera planta refinadora.

La ya citada explotación de Taboga, en la cuenca baja del río Bebedero, que desemboca en el estuario del río Tempisque, al fondo del golfo de Nicoya, es el mayor productor individual del país, con más de mil empleados entre los trabajadores del campo y los de la factoría que posee.

Son muy llamativas las plantaciones de caña cuando en el otoño, al final de la estación húmeda, destacan

El cultivo de la caña de azúcar (derecha) es más antiguo que el del café, aunque hace pocos años que se exporta. Si bien existen numerosos pequeños cultivos, se tiende a las grandes explotaciones mecanizadas, como la de Taboga, en el río Bebedero.

en el paisaje por los penachos blan-quecino-grisáceos de los plumeros terminales, en los que se acumulan las flores.

La superficie cultivada de caña es algo menos de la mitad que la dedicada al café, y el valor de la producción sólo la quinta parte; sin embargo, es un cultivo con futuro por la serie de productos que, además del azúcar, se pueden extraer de ella: el bagazo, residuo de la caña exprimida, que suele emplearse como combustible barato, es una magnífica materia prima para la obtención de productos celulósicos; y la melaza, susceptible de ser descompuesta en diversos productos químicos. Sólo falta la iniciativa empresarial para realizar las instalaciones, con la consiguiente inversión de capital y logro de la tecnología.

Mientras el café y la caña son cultivos que se han podido realizar en pequeña escala, así como también lo puede ser el cacao, los bananos han sido cultivados siempre, salvo las plantas para consumo doméstico, en grandes plantaciones, lo que supone una fuerte organización empresarial, de siempre en manos de compañías multinacionales.

Es relativamente reciente que, incentivados por los gobiernos financiera y fiscalmente, hayan empezado

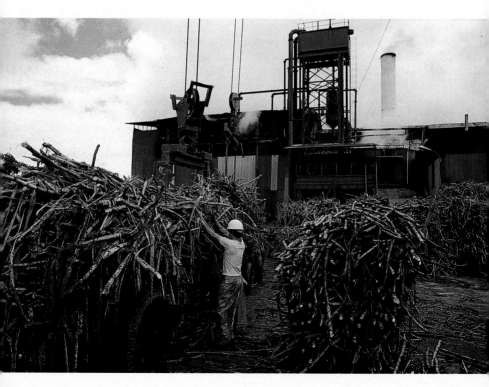

a surgir cultivadores independientes, agrupados en una Asociación Bananera Nacional que, en su conjunto, es ya más importante en el país que las multinacionales.

Bananos y cacao son dos productos propios de las zonas cálidas y húmedas de los trópicos. Nunca compiten por el espacio de los otros cultivos, aunque podemos encontrar bananos como árboles de sombra en los cafetales, pero desde el punto de vista de la producción comercial, estos últimos carecen de valor.

La primera área bananera de orientación comercial fue la de las cercanías de Limón, en la costa del Caribe, como punto de exportación. Pero la variedad de planta que se empleó entonces era sensible a la plaga llamada «mal de Panamá», y las compañías buscaron nuevos emplazamientos, más favorables climáticamente, en los que la plaga no hiciese mella, y lo hicieron en la región sur de la costa del Pacífico. Primero fue en Quepos y Parrita y, más al sur, en Golfito, después. Sólo en épocas recientes, al haberse logrado variedades resistentes a la antedicha plaga, se ha retornado a la zona del Caribe.

Las plantaciones tienden a ocupar los suelos fértiles de las llanuras aluviales y requieren no sólo una compleja instalación, sino las adecuadas vías de comunicación hasta los puntos de embarque.

En la zona del Caribe cuentan con las lluvias suficientes, pero en la del Pacífico necesitan riego; en ambos casos hace falta una buena red de drenaje para evitar el anegamiento.

Los árboles, que dan una piña de bananas de algo más de 30 kg, necesi-
tan tratamiento fitosanitario, y las piñas, al alcanzar cierto grado de desarrollo, son aisladas del ambiente con bolsas de plástico, para evitar el ataque de los parásitos. Las plantas, para soportar el peso de la piña y aguantar los embates del viento, tienen que ser apuntaladas, lo que suele hacerse con tres postes.

Luego, la plantación está surcada por un tendido de cables aéreos que configuran una malla o retícula con cuadros de 50 a 100 m de luz, por los que discurren unas poleas, de las que penden ganchos en los que se cuelgan la piñas, cuando se cosechan, para transportarlas fácilmente a la planta de clasificación, lavado y embalaje. Piénsese que nos enfrentamos con explotaciones de cientos de hectáreas y que ha sido normal que muchas de ellas tuvieran su pequeña, o no tan pequeña, red de ferrocarril interior y de enlace con los puertos.

Hay variedades de bananos que se prestan a ser comercializadas en forma de piña o racimo entero, porque aguantan el transporte, pero eran, precisamente, las que peor resistían las plagas. Y las que las han sustituido, que sí son resistentes, tienen, en cambio, el problema de la consistencia de su piel, que es menor y no permite el manejo y el transporte en piña. Es entonces cuando hay que montar la planta de clasificación y partido en «manos», previa al envasado. Una «mano» tiene aproximadamente entre diez y veinte frutos.

El conjunto de la infraestructura que acabamos de esbozar, para que resulte rentable, debe corresponder a una explotación que como mínimo tenga 200 hectáreas. Y es que, ade-

84

más, hay que pensar que se trata de generar una corriente de producto para abastecer un mercado tan inmenso como es el norteamericano.

Tres son las multinacionales con concesiones en Costa Rica: la United Fruit —hoy United Brands—, la Standard Fruit y la Del Monte. La primera está instalada en el Pacífico sur y las otras dos en el Caribe. Poseen algo más de un tercio de la superficie plantada, y el resto está en manos de los componentes de la Asociación Bananera Nacional.

Los bananos son para el país, junto con el café, el cultivo clave, por las divisas que proporcionan. A las multinacionales bananeras se las ha criticado desde diversos ángulos, pero debe reconocerse también que han generado beneficios directos e indirectos que sin su concurso no se hubieran producido: en esas plantaciones se pagan hoy los más altos salarios del campo, se han creado unas infraestructuras, y se dispensan unos beneficios sociales que de otra manera no existirían.

El cacao, que como ya apuntamos fue un cultivo importante en otras épocas, ha sido eclipsado como cultivo exportador, y se mantiene un poco por tradición.

El cacaotero es un arbolillo que se desarrolla y cultiva bajo el dosel natural o artificial de las copas de los grandes árboles de la selva. Al no familiarizado sorprenderá que los frutos, como melones pequeños, algo más agudos y rugosos, broten de los troncos o las partes gruesas de las ramas. Es el fenómeno que técnicamente se llama cauliflora y que es propio de bastantes plantas tropicales.

Tras de la cosecha, esos frutos se depositan en secaderos, cuyas bandejas son móviles, para poderlas tener al sol o bajo cubierto si llueve.

La gran sensibilidad que tiene esta planta a las plagas hace que no se cultive en grandes plantaciones, e incluso en pequeñas parcelas pueden tener problemas similares. Es, por tanto, un cultivo delicado y de rendimientos aleatorios, por la dificultad de combatir unas plagas de tipo fungoso, que se ha convertido en marginal pese a sus indudables posibilidades de mercado.

Aunque el área tradicional de producción es la de la costa del Caribe y allí se concentran más del 80 % de las explotaciones, se han iniciado plantaciones en la zona norte, en el distrito de Upala, que si ecológicamente reúne mejores condiciones que el Caribe, tiene, en cambio, el problema de estar muy mal comunicado.

Como toda la producción se obtiene a base de pequeños propietarios y éstos no se han organizado para actuar de forma cooperativa o corporativa, y el Estado no ha incentivado al sector, en el que no se practica tecnificación alguna que garantice los rendimientos y calidades adecuados, y como tampoco existe institución alguna que se enfrente a un mercado internacional de precios muy fluctuantes, por todas estas razones, el cultivo del cacao, en el país, se encuentra en una situación precaria, que sólo se anima temporalmente cuando la demanda del mercado sitúa los precios en niveles altos. Pero los cortos períodos de vacas gordas no han llegado a estimular ningún cambio en esta actividad agrícola.

4. Los cultivos de abastecimiento nacional

El mundo colonial tropical tuvo que buscar una manera de autoabastecerse y de liberarse al máximo de la dependencia de la metrópoli para la obtención de algunos alimentos tradicionales en la dieta de los que aquí llegaron. Hubo que aprender a cultivar en un nuevo medio ambiente y cambiar de hábitos alimentarios. Había algunos alimentos de los que no era fácil prescindir y de los que se sigue siendo dependiente. Es el caso del trigo, para la fabricación de pan, alimento que la población de origen europeo sustituye con dificultad. Su importación, bien sea en grano, bien en harina, es un renglón importante en la balanza de pagos de estos países.

Salvo esa carencia, el abastecimiento de alimentos del campo está aceptablemente cubierto en Costa Rica.

Tres son los componentes básicos de la dieta: el arroz, el maíz y los frijoles. Son innumerables los platos que se confeccionan con arroz, y es usual que al pedir un plato de carne, pescado o cualquier otra cosa, el comensal pida, además, «una orden de arroz», y recibirá un plato adicional con una ración de arroz blanco.

Los tres productos se han venido cultivando, desde épocas más o menos remotas —el arroz es el más moderno—, en pequeñas parcelas para uso y consumo doméstico o para comerciar con ellos en pequeña escala en los centros de mercado próximos. Sólo últimamente el cultivo del arroz se ha potenciado, y ha pasado a ser el que ocupa más superficie en el país. Incluso más que el café, ya que son más de 100.000 hectáreas en las que se cosecha. Con ello se ha conseguido no sólo abastecer el mercado nacional, sino obtener ciertas cantidades para la exportación, aunque no a precios competitivos.

La ampliación de arrozales se ha hecho a base de fuertes inversiones en explotaciones de extensión media y grande, bastante tecnificadas, que se localizan a lo largo de toda la costa pacífica, pero con más intensidad en el valle del Tempisque y en la península de Nicoya. Conviene aclarar que el arroz no es un cultivo que se realice de forma continuada y exclusiva. Se le hace alternar en rotación con algodón, sorgo y forrajes, en explotaciones mixtas agropecuarias, programadas con un sentido moderno.

La producción de maíz y de frijoles no se ha tecnificado en la misma medida. La demanda de maíz, que tenía que cubrirse con importaciones, se ha paliado sustituyendo parte del consumo que realizaba el ganado por sorgo, pero aún hay que recurrir a importar. Y los frijoles, fuente de alimento fundamental del costarricense, se siguen cultivando artesanalmente y, aunque al final de los setenta la producción cubrió la demanda, de nuevo el país se encuentra en una situación de déficit.

Ambos cultivos aparecen muchas veces asociados en la misma parcela, ya que el maíz sirve de soporte a los

trepadores frijoles y éstos enriquecen el suelo en nitrógeno. Se adecuan mejor a los climas de la vertiente pacífica y, por supuesto, a los del Valle Central, que a los de la vertiente del Caribe, donde la constante humedad los perjudica.

Aparte de los productos citados, hay otros muchos cultivos de huerta. Las diferentes zonas de altitud, que se traducen en diferencias climáticas, propician la diversidad. Pero cualquiera de ellos es obtenido a pequeña escala y de forma tradicional por los pequeños agricultores. Hay legumbres, hortalizas, tubérculos y raíces, e innumerables frutales.

Ya reseñamos antes alguno de los lugares donde se practicaba este tipo de agricultura u horticultura. Además, las necesidades de la capital y de toda su área metropolitana han generado una proliferación de este tipo de explotaciones, que se multiplican en un radio de varias decenas de kilómetros en torno a San José. Zarcero, ciudad al oeste del volcán Poás, y Terrazú, al sur del Valle Central, han orientado su vida económica hacia esta faceta de la agricultura. Y es que los mercados urbanos cada vez reclaman más productos frescos de huerta.

El ir a un mercado urbano en cualquier ciudad del Valle Central, y es-

Los componentes básicos de la dieta «tica» son el arroz, el maíz y los frijoles, a los que hay que añadir gran profusión de legumbres, tubérculos, frutas, carnes, pescados y mariscos. En las ciudades, el Gobierno ha creado un programa (abajo) para el fomento de la agricultura de autoabastecimiento.

toy pensando en los de San José o Cartago, es una experiencia recomendable. Todo es motivo de asombro por la profusión de colores, olores y la diversidad de productos en fresco. Lo mismo que lo son los puestos callejeros de frutas para el viajero de latitudes no tropicales, ya que, salvo la media docena que le resultan familiares, se encuentra con otras muchas que ni conoce ni sabe cómo comerlas.

Volviendo a los mercados, suele haber en ellos pequeños puestecitos de comidas en los que nos ofrecen alimentos y platos totalmente desconocidos y que nunca encontraremos en restaurantes convencionales. Y el preguntar qué es cualquiera de ellos no nos solucionará nuestra duda, porque no lo podremos relacionar con nada conocido.

Aquí, o en el puesto de frutas, ¿qué nos pueden decir nombres como camote, chan, ñampí, tiquisque, arracache, chapote, ayote, zapallo, chiverre, pejibaye, nance o granadilla, junto a algún otro quizá más familiar como yuca, papaya, guayaba, mango o níspero? También se nos ofrecerán unos paquetitos de algún alimento con diferente grado de preparación, envueltos en hojas de plátano o de palma y atados —los tamales—, que deben ser gustados, en toda su variedad, de la mano de algún conocedor.

Si no nos acercamos a esos lugares no conoceremos una parte importante del trópico. E igualmente tendre-

Los diferentes climas propician la diversidad de frutos tropicales que los pequeños agricultores cosechan para vender en los mercados (abajo). En los últimos tiempos está triunfando el cultivo de la fresa (derecha) con moderna tecnología.

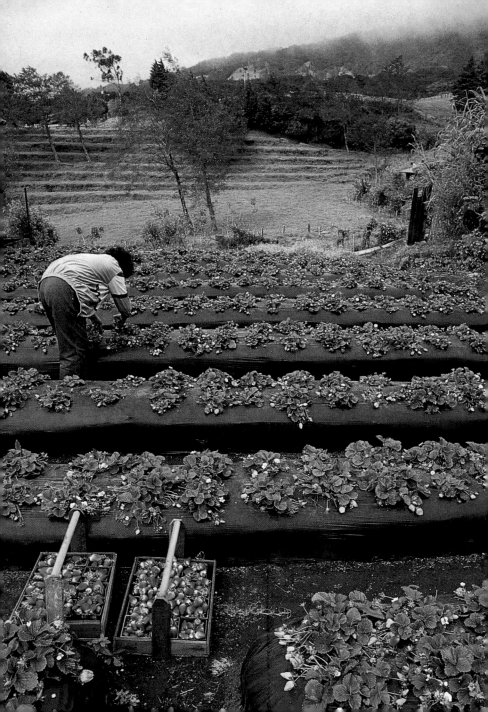

Para obtener campos de pastoreo, las haciendas ganaderas (arriba) han transformado la selva en sabanas. Las áreas destinadas a la cría de ganado ocupan una extensión tres veces mayor que la agrícola, lo que supone una enorme pérdida de riqueza ecológica.

mos que aprender a diferenciar bananos de plátanos y de guineos —y, dentro de los primeros, los tipos y calidades—, para saber que los más exquisitos son los cambures y que los plátanos sólo deben comerse guisados o fritos. En cualquier restaurante de las pequeñas villas o de carácter popular os ofrecerán de desayuno un «gallo pinto» con café, y la sorpresa será monumental al ver que el «gallo pinto» es un plato de frijoles —judías negras— con queso o un huevo frito o ambas cosas. Para comer os ofrecerán «ceviche», que será cualquier carne de pescado, macerada y conservada en jugo de limón y que resulta un plato muy agradable y refrescante. Seguro estoy de que con este pequeño

recorrido sólo he hecho una leve incursión en el terreno de las posibilidades que ofrecen estos lugares.

Ahora bien, también encontraremos todos o casi todos los productos habituales de la zona templada, porque las huertas de las zonas altas del Poás o el Irazú los producen.

Estos mercados los veremos también aceptablemente provistos de pescado, ya que las costas del Pacífico son ricas en fauna marina. Todavía están poco explotadas, y ahí tiene el país otro sector económico con un potencial que puede ser importante. Del abastecimiento de carne no hemos hablado porque en el epígrafe siguiente se pondrá de relieve que el país está bien dotado en este aspecto.

5. Las haciendas ganaderas de Guanacaste o una vieja tradición modernizada

Visitando Guanacaste, a veces podría uno pensar que está ante una dehesa extremeña. Pastizales salpicados de árboles y, en ciertos lugares, de árboles muy parecidos a nuestras encinas, porque incluso son del mismo género botánico: *Quercus*. Pero en seguida comenzaríamos a advertir diferencias sustanciales. En muchos retazos del paisaje la selva brota espesa y multiforme. El pasto, si estamos en la estación apropiada, tiene una altura impresionante. Y sobre todo, si vemos ganado, nos daremos cuenta de que estamos en otro mundo, porque los rebaños están compuestos por esos ejemplares de ganado vacuno con grandes gibas que, inevitablemente, relacionamos con la India, de donde en realidad proceden, y que pertenecen a la raza cebú.

Bien es verdad que si nos desplazamos en Guanacaste a zonas marginales, a las que la modernización no ha llegado —y que todavía son bastantes—, aún nos podemos encontrar con ganado de la vieja época, descendiente del importado por los españoles, de tonalidad de pelo rojo, huesudo y de largas cornamentas.

En cambio, al acercarnos a ciudades como Liberia, capital y centro comercial de la región, o a lo largo del tramo de la carretera Panamericana que la atraviesa, grandes anuncios de venta harán referencia a las ventajas del ganado cebú o brahamán, muchos hombres vestirán indumentarias que evocarán al viejo oeste norteamericano, y dos clásicos instrumentos de trabajo para las grandes haciendas o fincas ganaderas se materializarán en unos lugares o en otros: caballos con llamativas sillas de montar charras o mexicanas, con barrocos adornos y colgantes, o los grandes furgones o furgonetas todo terreno. Todo ello nos indicará que estamos en un espacio de muy reciente transformación, con contrastes muy marcados. Lo que se practicaba hasta hace pocos años era una ganadería tradicional, de poco rendimiento y escasa proyección extrarregional, aunque, si se recuerda, en siglos pasados los guanacastecos servían el camino de mulas entre Nicaragua y Panamá y abastecían de bestias de carga a la ruta antedicha y a la interoceánica.

La modernización a la que hemos hecho referencia se inicia en el segundo cuarto de nuestro siglo. Es entonces cuando empieza a sustituirse el ganado criollo por el cebú y cuando se presta atención a la mejora y cuidado de los pastos, introduciendo plantas herbáceas forrajeras de alto rendimiento y fácil acomodación que, además, adquieren carta de naturaleza, se asilvestran y autorreproducen. Y todo ello se va complementando con la práctica de la ordenación del pastoreo, que antes era totalmente anárquico, mediante la instala-

La zona de Liberia (derecha), capital de Guanacaste, es el centro comercial de la región ganadera. En Costa Rica se encuentran establecimientos dedicados a la cría y selección de finos ejemplares equinos, tanto criollos como andaluces. Arriba, un ejemplar de la Hacienda Federspil, uno de los mejores ganaderos del país.

ción de cercas; con una cuidadosa selección del ganado, prestándole la adecuada atención sanitaria y proporcionándole alimentación complementaria en la época seca, y creando la infraestructura para el sacrificio, conservación y posterior venta.

Con el transcurso del tiempo y los pasos dados, Costa Rica se ha convertido en un país excedentario de carne y exportador no sólo de ese producto sino de ganado selecto, hasta el punto de que lo que se exporta supone el tercer renglón de las divisas

obtenidas, tras el café y los bananos. Ello se ha hecho a costa de una riqueza natural: la selva, que ha sido convertida en una sabana de desigual componente arbóreo y, quizá, no en todos los espacios con acierto, por la pérdida de capital que ha supuesto.

Los espacios dedicados al ganado —sabanizados— ocupan hoy un área tres veces mayor que la agrícola. Y no sólo en Guanacaste, sino en otras muchas regiones, en las que la ganadería, más o menos modernizada, es el uso dominante de la tierra.

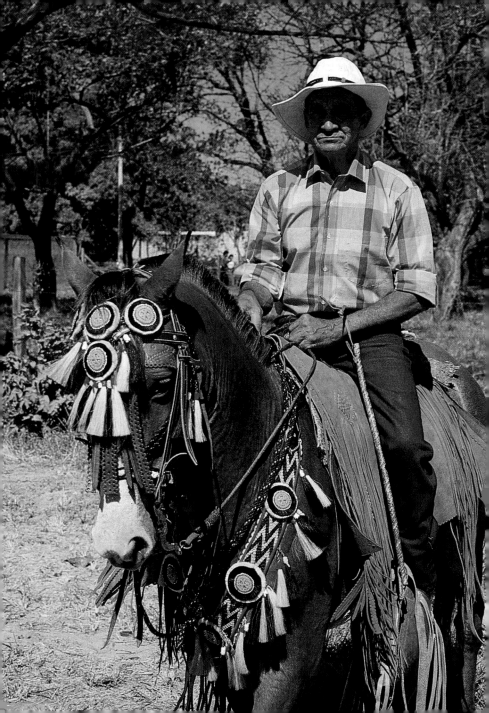

Hay una clara diferenciación entre la ganadería de la mayoría de las regiones y la que se instaló colonizando las laderas del Poás y el Irazú. Aquí el clima permite el desarrollo del ganado selecto de las áreas templadas, del que se obtienen leche y carne, cosa que no ocurre en las anteriores, que son de orientación cárnica. Indudablemente, ello está favorecido por la presencia del mercado urbano de San José y demás ciudades del Valle Central. Pero la demanda de leche y productos lácteos ha ido creciendo más deprisa que lo que puede crecer la ganadería de las dos zonas antes citadas, y por tanto hay déficit para el abastecimiento.

En las demás regiones, sobre todo en la llamada del Pacífico seco o noroeste, que comprende Guanacaste y Nicoya, y que concentra casi el 50 % de las cabezas de ganado del país, éste se maneja en grandes rebaños, y es trasladado de unos potreros a otros según los momentos del año y las necesidades.

Entre las fincas podemos encontrarnos aquellas en las que el propietario ha introducido toda clase de mejoras, incluso artificiales, no sólo destruyendo el bosque, sino creando un pasto de sustitución a base de forrajeras como la jaragua *(Hyparrhenia rufa)*, la guinea *(Panicum maximum)*, la para *(Brachiara mutica)*, la pángola *(Digitaria decumbens)*, o la estrella *(Cynodon plectostachyum)*,

montando un minucioso sistema de cercas, construyendo abrevaderos y pesebres al aire libre y un largo etcétera de mejoras; y, por otro lado, aquellas en las que sólo se ha realizado un desmonte incompleto de la selva, como única obra para la introducción del ganado, que aún puede seguir siendo criollo o no selecto y, menos aún, cuidado. En un campo que antaño tuvo que estar dominado por un paisaje de bosque, lo que encontramos hoy es un mosaico desarbolado en su mayor parte.

La resistencia a las enfermedades del trópico y a los parásitos por parte del ganado cebú está haciendo que el proceso de sabanización de la selva, para la obtención de pastizales, se extienda a las regiones más lluviosas de la vertiente atlántica, pero tanto en la situación de climas con estación seca, como en los últimos citados, y aunque la ganadería costarricense tenga la importancia global que le hemos asignado, dista mucho de tener el nivel de productividad adecuado, ya que el rendimiento por hectárea, sólo en el mejor de los casos llega a alimentar una cabeza de vacuno. Las regiones que, como Guanacaste, tienen una marcada estación seca arrastran el problema de la consecución de forrajes para mantener la cabaña en esa época, y el país no los produce en la cantidad necesaria. Y en las regiones húmedas, el pasto, pese a su persistencia y aparente exuberancia, no

Las gentes dedicadas a las faenas pecuarias visten una indumentaria que recuerda el antiguo Oeste norteamericano; los caballos son enjaezados con vistosos adornos y colgantes (pág. 93), y las sillas de montar evocan las de los charros mexicanos (derecha). El ambiente vaquero ofrece grandes contrastes entre lo tradicional y lo moderno.

tiene la adecuada riqueza alimenticia; esta circunstancia origina carencias fundamentales, que tendrían que ser complementadas.

Por otra parte, las grandes dimensiones de muchas de las haciendas ganaderas no favorecen la explotación intensiva, sino todo lo contrario. No generan oferta de empleo, y en las regiones en las que predominan han provocado la emigración. En el fondo, hay una insuficiencia de inversiones que, en cierta medida, puede justificarse por la cantidad de riesgos, no fáciles de prever, que entraña la tecnificación e intensificación de las actividades agropecuarias, en las que siempre hay situaciones que se nos escapan. Pero la formulación de este diagnóstico no quiere decir que la situación sea fácil de corregir.

Con lo dicho, lo que significamos es tan sólo que, aunque el sector ganadero está bastante desarrollado en el país, se halla lejos de alcanzar el techo de sus posibilidades, y existe en él un potencial grande cuya valoración ha iniciado con acierto.

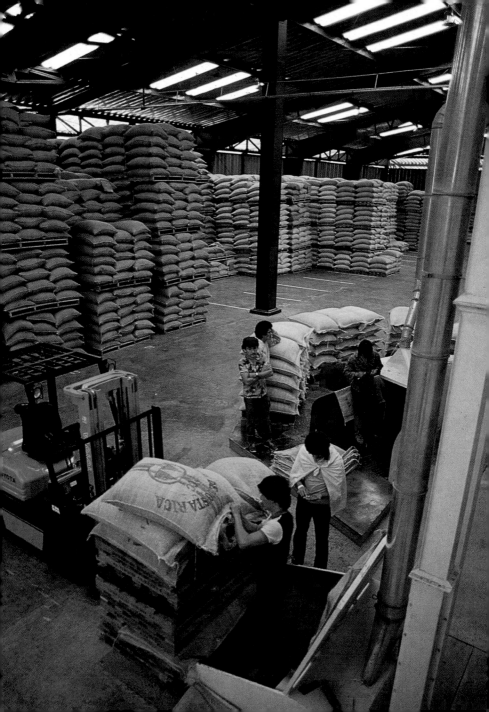

IV
Perspectivas económicas

1. La política económica de los gobiernos

El mundo agrícola y ganadero de Costa Rica arrastra diversos conjuntos de problemas. Hay, por un lado, un uso inadecuado de los diferentes espacios o lo que pudiéramos llamar mala o incorrecta adecuación ecológica; por otro, está la ya señalada baja productividad, atribuible a una variada combinación de causas: naturales, técnico-financieras y socioculturales. Y cada una de estas causas responde a situaciones de no fácil ni rápida solución o cambio.

La primera tarea que se tuvo que realizar cuando los gobiernos tomaron conciencia de la necesidad de una intervención planificadora fue la de hacer una descripción lo más objetiva posible del potencial natural y humano existente. Ello corrió a cargo, entre las décadas de los sesenta y setenta y a instancias del gobierno del momento, de un equipo dirigido por el profesor Nuhn, del Departamento de Geografía Económica de la Universidad de Hamburgo.

El Estado costarricense auspicia la introducción de modernas tecnologías industriales —por ejemplo, la del almacenamiento del café (pág. 96)— con el objetivo de elevar la productividad y la capacidad exportadora, una manera de subvenir a la problemática situación financiera derivada de su alta deuda externa, al mismo tiempo que le ayuda a afrontar la importación de materias básicas, como el petróleo. La producción de carne es importante y se apoya en la ganadería de Guanacaste (derecha), donde dominan las grandes haciendas, en las que el ganado criollo ha sido substituido por el cebú.

Uno de los resultados fue la obtención de un mapa de capacidad de uso del suelo de todo el país que, comparado con el de uso real, pone de manifiesto lo inadecuado de mucho de lo que hay. Una de las críticas más duras que se hacen a partir de lo que allí se ve es la orientada a la indiscriminada destrucción del bosque, que no sólo se ha permitido, sino alentado. Y fue el reconocimiento de ello lo que provocó que, se promulgase en 1977 la Ley de Reforestación, que, aunque no cumpla lo que de su nombre pudiera esperarse, es un freno a la deforestación indiscriminada.

Por poner otro ejemplo, los espacios cultivados con excedente de lluvias, para mejorar su productividad, pueden necesitar obras de drenaje más o menos costosas —ya vimos que las bananeras lo realizaban—; y las regiones con estación seca, al contrario: lo que necesitan son regadíos, que pueden ser aún más caros. De no ser en las grandes plantaciones, esas realizaciones sólo son posibles con planteamientos que únicamente puede abordar el Gobierno, pero no los puede hacer de modo gratuito, ni, si los hace, facilitar su uso indiscriminado a pequeños y grandes propietarios. Al llegar a ese punto del análisis nos tropezamos con la existencia de unas estructuras económico-financieras y económico-sociales que actúan

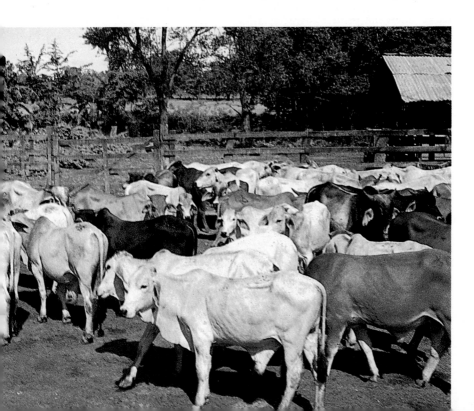

de freno, como está ocurriendo en la realidad con la puesta en marcha de los riegos derivados del proyecto, realizado en parte, Arenal-Corobicí.

Y sólo con que pensemos en la problemática financiera que actualmente tienen todos los países iberoamericanos con la deuda —la de Costa Rica es nada menos que de 4.000 millones de dólares—, podemos darnos cuenta de la dificultad de llevar a la práctica reformas de gran envergadura, sin ni siquiera hacer entrar en juego otras dificultades que también hay.

Aun así, Costa Rica ha hecho muchas cosas en cuanto a facilitar de forma planificada una mejora de la situación. La planificación es canalizada por diversos organismos y recibe ayuda de otros: en primer lugar, está la Oficina de Planificación Sectorial Agropecuaria; con otro carácter, la Corporación de Desarrollo Agroindustrial; el Centro Agronómico Tropical de Investigación y Enseñanza, ligado al Instituto Interamericano de Ciencias Agrícolas, con sede en Turrialba, y financiado por más de una docena de universidades americanas, colabora en otros sentidos, con investigación y asesoramiento; pero el organismo con más operatividad real ha sido el Instituto de Tierras y Colonización, que surgió en 1962, cuando el Gobierno acababa de prohibir la colonización espontánea de tierras.

En épocas en las que la población había crecido y se daba una presión de las gentes sin tierra, o con propiedades minúsculas, había existido siempre la posibilidad de ocupar un espacio de selva, más o menos alejado de los lugares habitados, para tratar de sobrevivir autoabasteciéndose, y quizá mejorar, si las cosas iban bien. Si eso sirvió en otros tiempos, hora era que, en la fecha antes citada, las soluciones al problema de los sin tierra se planteasen de otra manera. En realidad, fue en 1961 cuando se promulgó la Ley de Tierras y Colonización que ilegalizaba las posibles apropiaciones y proyectaba la colonización a través del Instituto antes citado.

Se trataba de, respetando la propiedad privada, dar salida a la difícil situación de una población sin tierra y sin alternativa viable de trabajo. Muy pronto se fueron facilitando propiedades y títulos a cierta cantidad de personas, pero no había capacidad para hacerlo con la gran mayoría de los necesitados, porque las disponibilidades financieras del Instituto fueron al principio cortas. Mas con posterioridad a 1975 se canalizaron fondos mayores procedentes de los beneficios fiscales del Estado, y el número de asentamientos se amplió bastante: en 1979 se habían facilitado tierras a 5.500 familias, que ocupaban unas 170.000 hectáreas, lo que indudablemente es una gran realización, si consideramos las dimensiones que tiene Costa Rica y su población.

Al mismo tiempo se regularizaron, en lo posible, las ocupaciones que en los años precedentes se habían hecho en precario, lo que vino a suponer que, para la década de los setenta, se normalizasen algo más de 28.000 propiedades.

Evidentemente, no es que con ello se haya solucionado la totalidad de la problemática de la tierra y los sin tierra, pero el paso ha sido grande y el ejemplo o modelo bastante valioso.

2. Ausencia de riquezas mineras y energéticas

Como ya en ocasiones anteriores hemos apuntado, Costa Rica no hace honor a su nombre, en cuanto que no dispone de esos productos mineros o energéticos cuya explotación o movilización sirve de plataforma dinamizadora del desarrollo.

La posibilidad del hallazgo de metales preciosos fue siempre uno de los incentivos o alicientes de la colonización, y en todo el mundo tropical, donde aún quedan espacios poco o nada conocidos, el señuelo del oro alentó exploraciones. Algún pequeño yacimiento existe en el país. En la dé-

cada de los cuarenta todavía se extrajeron ciertas cantidades de ese metal, pero los filones dejaron de ser rentables y la explotación languideció, convirtiéndose en algo testimonial. Aun así, se estima que es un recurso susceptible de explotación, ya que las nuevas prospecciones indican que la península de Osa y los ya explotados montes de Aguacate disponen de minerales que lo contienen. El problema es que el país no posee la tecnología para su aprovechamiento y tampoco está dispuesto a hacer concesiones que hipotequen el futuro. Estamos,

El Proyecto Arenal-Corobicí, situado entre las cordilleras de Guanacaste y Tilarán (abajo), embalsa el río Arenal, que desemboca en el Atlántico, para desviar parte de su caudal hacia el Pacífico, dando así vida a una región semiárida.

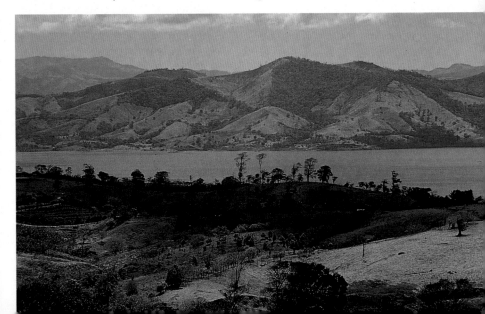

pues, ante una riqueza potencial, pero no en cantidades espectaculares.

Hay bauxita en San Isidro del General, pero no se explota porque no es un mineral de calidad, a la vez que faltan las necesarias disponibilidades energéticas y la infraestructura técnico-industrial.

Hoy por hoy, no hay más, en cuanto a menas metálicas se refiere. Y si no son halagüeñas las disponibilidades mineras, cosa parecida nos ocurre con las fuentes energéticas del subsuelo. Pequeños e inexplotables yacimientos de lignito están localizados en varios puntos de la llanura del Caribe, y eso es todo. Se ha tratado de hallar petróleo, pero sin resultados positivos. Costa Rica se nos convierte así en una nación totalmente dependiente del exterior en cuanto al abastecimiento de combustibles fósiles, con el lastre que ello supone. Compensar esas carencias con la utilización solamente de la energía hidroeléctrica no es factible.

Sin embargo, la energía hidroeléctrica es el único recurso disponible, y hacia su explotación se han orientado, desde las últimas décadas, las directrices de los gobiernos, que tratan de crear las bases para que el país se industrialice como lo exigen los tiempos. Porque pretender que de las actividades primarias salga el suficiente volumen de renta para no quedar descolgados del desarrollo es algo utópico.

La creación de centrales hidroeléctricas es algo que se inició relativamente tarde. Pensemos que en 1950 la potencia instalada en el país era sólo de 50.000 kilovatios, cuando esa cantidad es tan sólo la de una central de tipo medio de las existentes en España.

Hoy, la potencia instalada se ha elevado hasta cerca de 1.000.000 de kilovatios, lo que ha supuesto un notable esfuerzo, que sitúa a Costa Rica en el primer lugar entre todos los Estados centroamericanos en cuanto a producción de electricidad, con unas disponibilidades de cerca de 1.000 kilovatios por habitante y año.

Las últimas realizaciones en este campo merecen reseñarse por su importancia y, en uno de los casos, originalidad. Se trata del llamado Proyecto Arenal o Arenal-Corobicí que, aparte de otras cosas, supone, él solo, una potencia instalada de 343.000 kilovatios.

Se encuentra ubicado geográficamente entre las estribaciones de la cordillera de Guanacaste y la de Tilarán, y desde el punto de vista administrativo, entre las provincias de Guanacaste y Alajuela.

Aprovecha el curso alto del río Arenal, que vierte hacia el Atlántico y que, en su recorrido intramontano, aguas arriba del volcán Arenal, ya formaba una pequeña laguna, al quedar obturado su valle, en épocas remotas no determinadas, por una erupción del volcán Arenal.

El proyecto se apoya en la construcción de una presa en las inmedia-

El señuelo del oro alentó numerosas exploraciones en busca del preciado metal, que terminaron en fracaso. Los pequeños yacimientos de oro susceptibles de explotación requieren una tecnología de la que el país carece.

ciones de dicha obturación, para aprovechar el desnivel de caída hacia la llanura del Caribe y embalsar hacia el antiguo lago, lo que multiplicaría su superficie, obligando al traslado de los poblados afectados.

Hasta aquí se trataría de un proyecto convencional, salvo que la presa, al estar en las inmediaciones de un volcán activo —sólo hay 6 km desde la presa a la cumbre del cráter—, tenía que ser de un tipo tal que soportase los fenómenos sísmicos que acompañan a las erupciones. Pero lo más original no estaba ahí, sino en que el recrecimiento del lago Arenal permitiría que, con la oportuna obra y en las épocas adecuadas, el agua embalsada se desviase nada menos que hacia la vertiente opuesta a su normal circulación, o sea, hacia la del Pacífico, para, en ella, dar vida a un ambicioso plan de regadío en el distrito de Moracia, en la semiárida provincia de Guanacaste.

Es precisamente esta parte última de la realización del proyecto la que, al combinarse con el territorio de la cuenca del río Corobicí, da nombre al conjunto del proyecto, que puede poner en riego hasta 120.000 hectáreas de los cantones de Abangares, Cañas y Bagaces, y ligarse al proyecto de riegos de la margen izquierda del río Tempisque.

Hasta los años cuarenta se puede decir que el país no dispuso de industria y sí de artesanía.

Después de esa fecha el Estado trató de incentivar la creación de industrias, pero, en principio, los resulta-

Hasta hace pocos años, el país no contaba con industrias, sino sólo con artesanías; ahora, el sector más desarrollado es el de la alimentación, al que le siguen el textil, el cuero y el calzado. El rápido crecimiento de industrias, como la textil (derecha), se ve menguado por el lastre que significa depender de empresas japonesas.

104

dos fueron más bien escasos. Sin embargo, en los años sesenta y setenta ya se perfilaban algunos cambios, y ciertas industrias manufactureras de corte moderno se consolidaron. Bien es verdad que siempre eran de tamaño pequeño, pues sólo una quinta parte del censo de industrias rebasaba los treinta obreros, aunque ese quinto proporcionaba casi el 50 % del empleo industrial y de la producción.

Los gobiernos, quizá conscientes de la dificultad de creación de grandes industrias, sin tener además un fuerte mercado interior, preferían incentivar la industria pequeña que, como ventajas adicionales, tiene las de poder instalarse en cualquier lugar, no requerir grandes inversiones y tener más fácil rentabilidad.

Es relativamente reciente la creación de industrias textiles, aunque con el lastre de ser dependientes o filiales de factorías japonesas. Pero el fenómeno de la dependencia no es exclusivo de ellas y se extiende a otras de las creadas en los últimos treinta años, como son las de cemento, vidrio, refino de petróleo, pinturas, plásticos y abonos, para las que no sólo se importa tecnología, sino también, en muchos casos, las materias primas.

Y toda esta industria, de corte más moderno, gravita instalada sobre el área metropolitana de San José. Sólo Puntarenas tiene alguna otra industria, como es la de conservas de pescado, y Limón, en donde hay una pequeña refinería de petróleo.

3. Una riqueza potencial: el turismo

Costa Rica tiene una condición fundamental para el desarrollo del turismo: estabilidad política. Además, su naturaleza es pródiga en atractivos de todo tipo. Faltan sólo las infraestructuras adecuadas; cuando se vayan instalando podrá encontrar en esa actividad un filón de ingresos.

Hoy sólo se beneficia de esas posibilidades un turismo selectivo, que busca la no masificación y los ambientes casi naturales, y perdona la falta de las comodidades estándar de los grandes centros turísticos.

Los lugares con más aptitudes para el turismo masivo son las playas de la costa norte del Pacífico, por disponer de una larga estación seca y soleada. Las del Caribe, en cambio, tienen menos días de sol y escasos o nulos acondicionamientos turísticos. Entre ellas, las que están al sureste de Limón son más accesibles, y algunas en concreto, como las de Punta Cahuita, muy bellas y con el aliciente de la posible exploración del arrecife coralino que hay en sus proximidades y que ha motivado que sea declarado parque nacional; las del noroeste, que forman parte del Parque Nacional del Tortuguero, son menos accesibles, pues sólo puede llegarse a ellas por vía acuática; si seguimos esta vía, en la boca del río Colorado encontraremos un primitivo pero agradable centro de acogida para un corto número de personas.

Como punto de máxima espectacularidad merece la pena ir al Parque Nacional del volcán Poás. Se ha de madrugar para hacer la visita, porque mediada la mañana suele encapotarse el cielo y llover o aparecer la niebla. El mirador sobre el cráter activo es sorprendente, y la laguna Botos del viejo cráter constituye un contraste de belleza apacible. Además, hay otros itinerarios posibles por la selva nublada, que alberga nada menos que algunas parejas del mítico quetzal, aunque no será fácil que las veamos.

Ascender al volcán Irazú, al que también podemos llegar cómodamente en vehículo, es enfrentarse con la grandiosidad de un volcán que hace pocos años ha tenido una fuerte actividad; ahora está dormido, y nos muestra el embudo gigante de su último cráter. Y no dejen de echar una prenda de abrigo al coche, porque a 3.432 m las temperaturas son bastante frescas.

Un día, desde Cartago, acérquense al jardín Lankester y podrán admirar cientos de orquídeas en sus invernaderos o al natural en las hectáreas de bosque que posee.

Sería largo seguir enumerando las incontables bellezas o lugares interesantes de este país. Lo que sí es evidente es que el turismo que la Costa Rica no costera requiere es un turismo cultural y no de masas.

El pintor Negrín ha reflejado con gran habilidad en sus cuadros la luminosidad del Caribe; por ello, su obra es muy apreciada por el turismo.

4. Polos y ejes de la vida «tica»

«Ticos» son los costarricenses, y es una denominación de la que se honran y que ellos mismos utilizan; por eso la he empleado aquí.

Resulta inevitable hablar de polarización en un sentido amplio, porque el país ha vivido y vive a tenor de los impulsos del Valle Central y, dentro de él, del polo que es San José, como capital. Si salir del Valle Central hacia cualquiera de las otras regiones supone un cambio total de sensaciones que se han de percibir en lo natural y, sobre todo, en lo humano, ir de San José a cualquiera de las otras ciudades, incluida Cartago, es también un salto de escala y de ambientes muy marcado. Y eso que el entramado metropolitano de la capital se va extendiendo cada vez más, y a no tardar se producirán conurbaciones.

Cuando salimos del Valle Central la vida se articula a lo largo del eje de la carretera de Puntarenas-Limón y del de la Panamericana que, siempre por la vertiente pacífica, recorre el país entero desde Nicaragua hasta Panamá. Ambas vías, potenciando la centralidad del Valle Central y de San José, se cruzan en este punto. La densa malla de rutas que existe en el corazón del país se va haciendo más rala a medida que nos vamos distanciando de la capital y deja de reunir las condiciones adecuadas para el transporte actual, rápido y pesado.

Buena prueba de todo ello es que, para un servicio rápido y eficaz a los lugares separados de los dos ejes antes citados, se utilizan con mucha frecuencia avionetas, para las que hay no menos de 200 campos de aterrizaje, pese al costo que ello supone.

Ya se apuntó en páginas anteriores que cuando se proclamó la República de Costa Rica en 1848, las ciudades más importantes del país eran Cartago, San José, Heredia y Alajuela. Y que las cuatro estaban en el Valle Central.

Sin que hubiese mediado ninguna planificación, a lo largo de los años, se canalizó hacia el Valle Central la inmigración exterior e interior, y la región creció en gentes y actividades, en detrimento de las demás. Ciertamente, el medio ambiente que en ella había favorecía el que así fuera, y unos efectos en cascada la han llevado a la situación preponderante que tiene en la actualidad.

El Valle Central supone solamente el 15 % de la superficie total de Costa Rica. Sin embargo, en él se concentra el 60 % de la población, lo que significa que cuadruplica la densidad de población media del país, y multiplica por diez la de cualquiera de las otras regiones.

Cualquiera que sea el hecho que analicemos y valoremos, comparando la realidad del Valle Central con la

Las pequeñas ciudades y pueblos del interior, como Sarchí en el Valle Central (derecha), conservan antiguos edificios pintados con unas tonalidades que expresan una manera de ver el mundo, y la vida en general, muy propia de estas regiones tropicales.

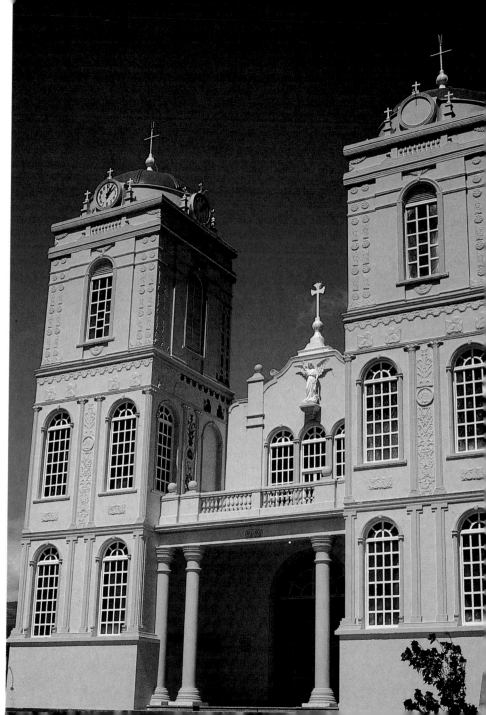

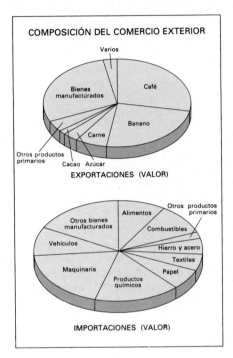

COMPOSICIÓN DEL COMERCIO EXTERIOR

Varios
Bienes manufacturados
Café
Banano
Carne
Otros productos primarios
Cacao Azúcar

EXPORTACIONES (VALOR)

Otros bienes manufacturados
Alimentos
Otros productos primarios
Combustibles
Vehículos
Hierro y acero
Textiles
Maquinaria
Papel
Productos químicos

IMPORTACIONES (VALOR)

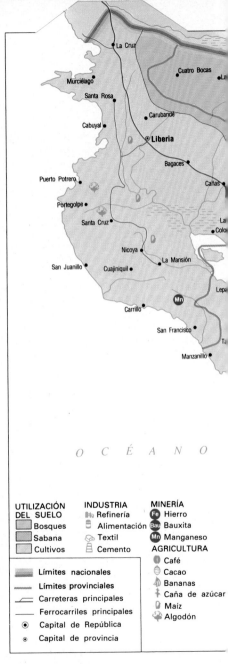

La Cruz
Cuatro Bocas
Murciélago
Santa Rosa
Carubandé
Cabuyal
⊚ Liberia
Bagaces
Puerto Potrero
Cañas
Portegolpe
Santa Cruz
Nicoya
La Mansión
San Juanillo
Cuajiniquil
Lepa
Carrillo
San Francisco
Manzanillo

O C É A N O

UTILIZACIÓN DEL SUELO
Bosques
Sabana
Cultivos

INDUSTRIA
Refinería
Alimentación
Textil
Cemento

MINERÍA
Fe Hierro
Bau Bauxita
Mn Manganeso

AGRICULTURA
Café
Cacao
Bananas
Caña de azúcar
Maíz
Algodón

—— Límites nacionales
—— Límites provinciales
⊂ Carreteras principales
— Ferrocarriles principales
⊙ Capital de República
⊚ Capital de provincia

La economía costarricense gira en torno a las actividades agropecuarias debido a la carencia de metales y de recursos energéticos. Cacao y bananas son patrimonio de la costa caribeña y de la meridional pacífica. En el Valle Central predominan los cafetales, mientras que Guanacaste es sobre todo área ganadera. El sector industrial más desarrollado es el de los productos alimenticios, seguido por el textil, el del cuero y el del calzado.

110

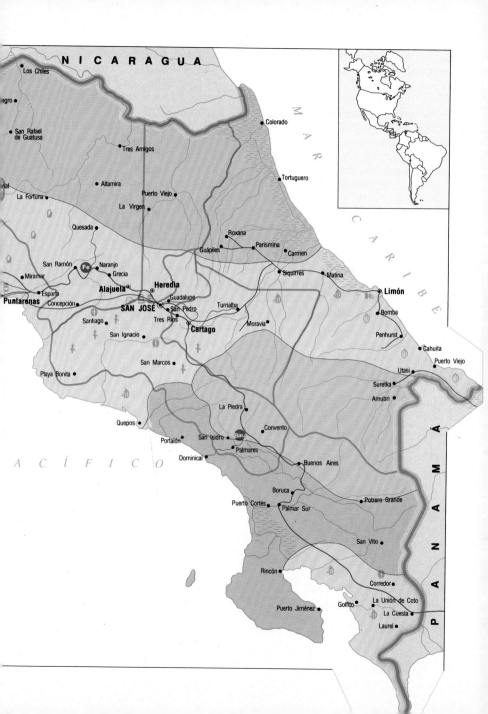

del resto del país, se nos pone de relieve su mayor peso específico, que estará siempre por encima de ese 60 % que corresponde a su población, como se puede ver si contabilizamos el porcentaje de kilómetros de carretera que tiene, o si advertimos que alberga el 80 % de las instalaciones industriales, que tiene ese mismo porcentaje de potencia eléctrica instalada, que hacia él se canalizan el 90 % de las importaciones o que dispone del 90 % de las instalaciones telefónicas.

Si tenemos en cuenta que, además, en él está la sede del Gobierno, podemos imaginar que también en él se concentran todas las sedes centrales de la Administración, la banca y el comercio. Como consecuencia, en las últimas décadas se detectan indicios de congestión, que motivan una reciente y todavía tímida política descentralizadora.

Pero, al margen del frío dato, merece la pena resaltar otros caracteres de la fisonomía del Valle Central. Las cuatro ciudades más importantes citadas se escalonan en una línea este-oeste que no llega a los 40 km. Pero en sus proximidades hay no menos de otras veinte pequeñas villas que son cabecera de cantón y que el viajero, muchas veces, no llega a individualizar, porque las viviendas se dispersan por los campos y acompañan a las carreteras que las unen de una forma casi continua.

Puerto Limón (abajo) es el centro urbano que polariza toda la actividad comercial de la costa del Caribe; por él sale casi la totalidad de la producción bananera. Sus estrechas callejuelas (derecha) aún ostentan el encanto de las construcciones neocoloniales surgidas en una época en que las primeras empresas bananeras estaban en pleno auge.

Salvo en los estrictos cascos urbanos, predominan unos tipos de vivienda variados de fisonomía, pero uniformes de estructura. Se trata de viviendas unifamiliares, en general de una sola planta, y que también dominan en la periferia de los centros urbanos. Nunca tendremos la sensación clara de dónde se acaba o empieza la ciudad.

La vivienda unifamiliar es la tónica general que uniforma el paisaje de todo el país; sólo se ha roto modernamente en los centros urbanos. Esa vivienda podrá ser de mejor o peor calidad, podrá ser menor o mayor, llegando a las dos plantas, pero nunca producirá la desagradable sensación suburbial porque, además, la vegetación estará siempre presente para suavizar defectos.

Hoy cada vez menos; pero siempre se construyó a base de madera y cubiertas de chapa ondulada, con una máxima economía de medios. Los materiales modernos, más económicos pero menos estéticos, van desplazando al viejo sistema, que aún es el que da la tónica visual.

Todo el Valle Central soporta una elevada densidad de tráfico. Autobuses y microbuses enlazan todos los puntos del Valle con regularidad y periodicidad considerables. Es fácil la comunicación, aunque las carreteras, en general, no tengan trazados para altas velocidades, pero, como las distancias no son largas, a cualquier punto se llega con prontitud. Sólo se plantean problemas a las horas punta hacia y, sobre todo, desde San José.

En cuanto al trazado de las ciudades, los colonizadores españoles implantaron los planos en damero, y la cuadrícula se convirtió en una norma que preside todos los trazados urbanos del país, que sólo se ha roto al crecer explosivamente la población urbana en los últimos decenios, y tener que acomodar los planos a topografías que exigían a otras soluciones, o a las necesidades del creciente tráfico.

La cuadrícula se iniciaba a partir de un espacio central, en uno de cuyos lados se instalaba la iglesia, que en la mayor parte de los casos era y es el único edificio con cierta monumentalidad. Muchas de ellas, hoy sin culto, son sólo una bella ruina que queda como testimonio de otra época.

En Cartago, por ejemplo, están los restos de una catedral inconclusa de la época colonial, y cerca de ella la más moderna, con una original y barroca tracería gótica en madera, que se despega bastante del entorno.

O si vamos al pueblecito de Orosí, a pocos kilómetros de Cartago hacia el este, la iglesia y la misión de la época colonial todavía siguen cumpliendo sus funciones tradicionales.

En Nicoya se conservan sólo la fachada y los muros de la vieja iglesia, que era bastante monumental. Alajuela posee otra que es considerada como una de las mejores del país, igual que la del Carmen, de Heredia.

Algunos bloques de viviendas de corte moderno van apareciendo en los centros de la villas, pero en seguida pasan a dominar las casas bajas tradicionales. Tenemos que pensar que los cambios son aún muy recientes y se han polarizado en la capital; aparte de que nos enfrentamos con pequeñas ciudades, entre las que sólo el puerto de Limón llega a los cincuenta mil habitantes. Por cierto, da

Un viejo y destartalado tren cruzando la selva resulta una nota exótica a los ojos europeos. El ferrocarril que une Puerto Limón con la zona platanera (arriba) fue el primero que se construyó en Costa Rica.

pena que en esta última ciudad se estén perdiendo las viejas viviendas neocoloniales de la época de la instalación de las plantaciones bananeras.

En estas ciudades, y en el país en general, se vive una estabilidad social que tiene sus raíces en el modo como se desenvolvió la vida en la época colonial de una población campesina y frugal. Como dice el escritor Fernández Guardia en su *Cartilla Histórica de Costa Rica:* «si no había grandes riquezas, los derechos otorgados por las leyes a las persona eran efectivos, los Tribunales de Justicia la impartían con equidad, los caudales públicos se manejaban con notable pureza y las autoridades eran responsables de sus desmanes».

En el país se dio una suave evolución que comienza en la época de la autonomía, sigue con la independencia sin traumas y culmina en la definitiva organización de las instituciones. El hecho de que sobre el país no gravitase una elevada población y el de que hubiera tierra disponible facilitaron que en la sociedad «tica» no hubiera un excesivo distanciamiento entre las clases sociales, o no fuera tan marcado como en otras naciones iberoamericanas.

La estabilidad social ha sido fortalecida por un esfuerzo continuado en materia de educación. Costa Rica presume, y con acierto, de tener más maestros que soldados; lo que es verdad, porque carece de ejército regular. Aunque el presupuesto nacional no es grande, resulta significativo que se destine a educación la quinta parte del mismo.

Ese esfuerzo, mantenido a lo largo del tiempo, va rindiendo sus frutos, y el nivel que tiene Costa Rica de educación cívica es elevado.

En los últimos veinte años se han creado nuevas instituciones educativas: la Escuela Normal Superior, el Instituto Tecnológico, la Universidad Nacional —la segunda del país y ubicada en Heredia— y la Universidad Estatal a Distancia. Quizá estas instituciones punta sean pocas, pero ningún niño se queda sin escuela en este país, y el nivel de analfabetismo es el más bajo de toda Iberoamérica.

Dediquemos ahora nuestra atención a la capital del país, San José, que cada vez se separa más del modelo tradicional de vieja ciudad provinciana y se convierte en una metrópoli que ha crecido de forma incontrolada.

El corazón del viejo plano en damero ha visto surgir algún que otro rascacielos que aplasta no sólo a los edificios circundantes sino a los monumentales. El damero se ha visto roto, porque no se podía mantener al urbanizarse nuevos espacios, pero se

Vista aérea de la Plaza de la Cultura (abajo) y panorámica de la ciudad de San José; el trazado en damero de las calles capitalinas se ve roto a veces por un crecimiento excesivo y desordenado. La tónica general todavía dominante, al igual que en el resto del país, es la vivienda unifamiliar, normalmente de una sola planta.

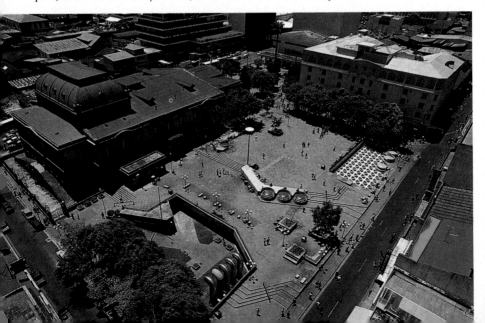

La estabilidad social se ha visto fortalecida por el continuado esfuerzo educativo, que ha ganado la batalla al analfabetismo. Los centros de enseñanza media y superior, los medios de comunicación, los museos y el Teatro Nacional (derecha) son muestra del pujante crecimiento de la cultura moderna.

mantiene en todo el centro de la urbe e incluso, cuando la llanura lo ha permitido, se ha continuado.

El trazado del damero parte de dos arterias maestras que se cruzan: una es la avenida Central, de este a oeste, y otra es la calle Central, de norte a sur. Todas las calles paralelas a la avenida Central se llaman avenidas, hacia un lado con la numeración par y hacia el otro con la impar; y el mismo criterio se aplica con respecto a la calle Central, a las que van paralelas a ella. Pero en algunos casos, además de la numeración, pueden llevar algún nombre propio.

Las manzanas que enmarcan este trazado tuvieron 86 m de lado, y las avenidas y calles, 13 m de ancho. Hoy todo sigue casi igual, con lo que el ancho viario resulta, a todas luces, insuficiente para el actual tráfico.

Para el visitante se combinan situaciones y hechos característicos de una metrópoli estándar, con originalidades y tipismos propios del país. La catedral y las iglesias nos remontarán al pasado colonial. El magnífico Teatro Nacional es una buena muestra de la «belle epoque» y merece una detallada visita. También varios museos, además del Nacional: el del Oro, el del Jade, y el de Ciencias Naturales del Colegio La Salle.

Aparte de un mercado de artesanía, en numerosos comercios encon-

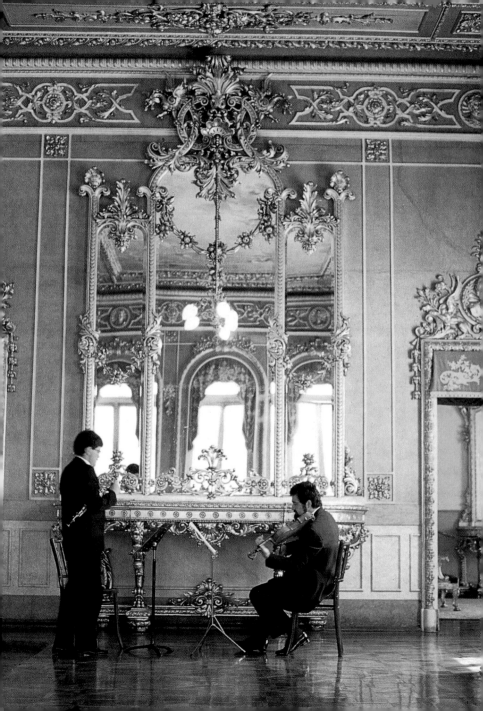

Como en cualquier metrópoli iberoamericana, también en San José existen contrastes: las elegantes zonas residenciales de las afueras, como el Country Club (arriba), y el casco céntrico (derecha) y comercial, con aglomeración de coches, gentes y negocios, además de los viejos rincones de típico sabor.

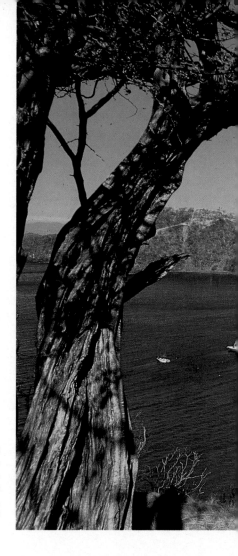

La belleza de las playas costarricenses, la diversidad de climas y paisajes, la vitalidad de sus habitantes y la estabilidad política son algunas de las características que conforman la personalidad del país. En la imagen, la playa de Ocotal, una de las más célebres de Guanacaste.

traremos productos y manufacturas del país. Incluso alguna tienda hay que vende piezas de todo tipo de material cerámico indígena, objetos prehistóricos y arqueológicos, y tallas diversas, entre las que puede haber valiosos originales junto a reproducciones más o menos logradas.

Pero quizá donde el cosmopolitismo de San José se nota más es en la oferta comercial. Junto a las tradicionales «pulperías», que en España denominamos ultramarinos, hay supermercados completamente indiferenciados; junto a los denominados localmente «fuente de soda», nuestros

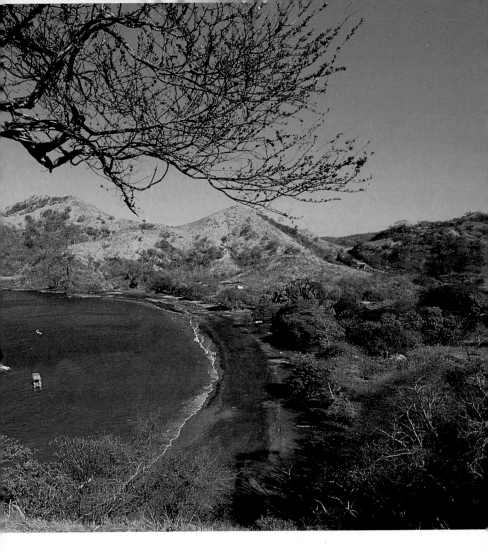

bares, no faltan las hamburgueserías; la oferta de casas de comida china es variada, pero también el visitante podrá hallar restaurantes al estilo argentino, mexicano, suizo, italiano o español; de todo podremos encontrar, aunque se note la falta de artículos europeos.

Como buena metrópoli, la ciudad hierve de gente de la mañana a la noche. El casco urbano ya alcanza el cuarto de millón de habitantes; y el área metropolitana los duplica y, como la tendencia no es a crecer hacia arriba, va perdiendo campo en beneficio de la urbanización.

Cronología

1502 Colón avista y toma tierra en donde hoy está el puerto de Limón, pero continúa viaje.

1519 Desde Panamá y por el Pacífico, J. Castañeda y H. Ponce de León llegan a la península y golfo de Nicoya.

1523 De nuevo llega a esos lugares Gil González Dávila, penetrando hasta el lago Nicaragua.

1539 Desde Nicaragua se explora el río San Juan y se ecomienda a H. Sánchez de Badajoz que «pase a la *costa rica*, para ver de dominar ese territorio».

1540 Se nombra a Diego Gutiérrez gobernador de la provincia de Cartago y Costa Rica, aunque no llega a establecerse allí.

1561 Desde Nicaragua Juan de Carvallón alcanza el Valle Central; pero tampoco De Carvallón llega a establecerse en él.

1563-1564 Llega al Valle Central Juan Vázquez de Coronado, que sí se establece allí y es él a quien se le considera verdadero fundador de Costa Rica.

1565-1573 Su sucesor, Perafán de Ribera, consolida la conquista.

1579 El gobernador de Costa Rica, Diego de Atiendo y Chirinos, obtiene poderes reales para otorgar títulos de propiedad de la tierra. Es el comienzo de la verdadera colonización.

siglo XVII La demanda de cacao dinamiza la vida de la costa del Caribe a través del puerto de Matina, de emplazamiento cercano al actual de Limón.

siglo XVIII Caída del comercio del cacao y auge del de tabaco. Durante el reinado de Carlos III se crea en la villa de San José una factoría para el tratamiento del tabaco. A lo largo de este siglo surgen villas como Heredia, Alajuela, Tres Ríos, Eczazú, Bagaces, Las Cañas, Guanacaste (después Liberia), Santa Cruz y Puntarenas, entre otras.

1821 Se firma en Guatemala el Acta de Independencia y se crea una junta provisional para el gobierno de la Provincia de Costa Rica, que redacta el Pacto de Concordia.

1823 El enfrentamiento de dos modelos políticos, incardinado uno en la hasta entonces capital, Cartago, y otro en la cada vez más pujante y progresista San José, se resuelve en la batalla del alto de Ochomogo, en la que triunfa la facción «josefina», que traslada la capital a su ciudad.

1835 Cuestionado el liderazgo de San José, éste se consolida tras la Guerra de la Liga, bajo el gobierno de Braulio Carrillo.

1843 Constitución de la Sociedad Económica Itineraria.

1844-1846 Construcción del camino de San José a Puntarenas.

1848 Hasta esta fecha Costa Rica formaba parte de la Federación de Estados Centroamericanos. Federación que se deshace, proclamándose

la República de Costa Rica. A lo largo del siglo XIX el cultivo del café se convierte en el dominante y permite la acumulación de capitales.

1856 Enfrentamiento con Nicaragua, de donde parte William Walker con el fin de dominar Costa Rica. Los costarricenses vencen en la batalla de la Hacienda de Santa Rosa.

1860-1870 Dominio de la oligarquía cafetalera y construcción del puerto de Limón.

1871-1890 Construcción del ferrocarril al Atlántico.

1884 Instalación de luz eléctrica en San José.

1885 Promulgación de la Ley Fundamental de la Instrucción Pública.

1886 Promulgación de la Ley General de Educación Común.

1894 Inicio de la construcción del Teatro Nacional, que se terminó en 1897. Implantación del patrón oro como base monetaria, que se mantendrá hasta la Primera Guerra Mundial.

1900 Con el comienzo de siglo ya está consolidada la economía bananera en la región del Caribe, exportándose por Limón en 1903 más de medio millón de racimos.

1914 Se funda el Banco Internacional de Costa Rica y la Escuela Normal de Costa Rica.

1938 La Compañía Bananera traslada sus explotaciones a la región pacífica, a la zona de Quepos y de Golfito.

1940 Se funda la Universidad de Costa Rica.

1945 Inicio de la apertura y construcción de la carretera Panamericana hacia el valle del General.

1948 Nacionalización de la banca.

1962 Creación del ITCO (Instituto de Tierras y Colonización).

1963 Integración en el Mercado Común Centroamericano.

1968 Creación de la Escuela Normal Superior.

1971 Creación del Instituto Tecnológico de Costa Rica.

1973 Creación de la Universidad Nacional, instalándola en Heredia.

1977 Creación de la Universidad Estatal a Distancia.

Bibliografía

CEVO, J.H., ZELAYA, Ch., JIMENO, E., SEGURA, C., y MAGALLÓN, F. *Costa Rica: nuestra comunidad nacional.* San José de Costa Rica, Edit. Universal Estatal a Distancia, 1980.

FLORES SILVA, E. *Geografía de Costa Rica.* San José de Costa Rica, Edit. Universidad Estatal a Distancia, 1985.

HALL, C. *Costa Rica. Una interpretación geográfica con perspectiva histórica.* San José, Edit. Costa Rica, 1984.

MELÉNDEZ, C. *Historia de Costa Rica.* San José de Costa Rica, Edit. Universidad Estatal a Distancia, 1979.

NUHN, H. *Atlas preliminar de Costa Rica.* San José de Costa Rica, Edit. Instituto Geográfico Nacional, 1978.

Índice